让守护，成为每一个人的事

生生・匠心比心

王逸杰 著

生活・讀書・新知 三联书店

序

可敬匠人心

李长声

我们中国人自古为日本的手工艺点赞。例如宋人欧阳修的《日本刀歌》说它"风俗好""器玩皆精巧",又如清末黄遵宪有《日本杂事诗》,夸日本人做工:"雕镂出手总玲珑,颇费三年刻楮功。鸢竟能飞虎能舞,莫夸鬼斧过神工。"这位黄兄可算是哈日的元祖。手工艺早已被冠以"传统"二字,我们也不会作诗了,点赞却依旧,听取蛙声一片。

点赞之余,读这本《生生·匠心比心》,一则则关于手工艺的故事,仿佛更让人触摸到一位位工匠的心。"匠心"不单是技艺的,万古陶"醉月陶苑"第三代,夫烧陶,妻彩绘,妻说:"我的每个作品都是献给我先生的,我把我的生命和灵魂都画上去了。"寒舍也用着万古陶砂锅,也有一个"蚊遣豚",并不用它驱蚊,只是觉得猪的造型很好玩,读罢油然生出了将心比心的感动。

雕金的大槻师傅说:"简单并坚持便能做出最好的东西。"同样做雕金的鹿岛师傅说:"手工艺品的价值绝不等同于技艺的难度,唯有匠人们凝心聚气的工作本身才是其价值的真正体现。"

所谓传统手工艺，内涵是具有代代相传的历史，需要熟练的技术，手工制作的日常用品。国家指定的传统手工艺品有二百余种，本书采访了陶瓷、银器、版画、铜器、木雕、漆器、雕金、和纸等。既为传统，源头必久远，漆器甚至能上溯到原始的绳文时代，但实际上所有手工艺在发展过程中都几经兴衰。尤其是明治维新，一门心思西方化，毁之唯恐不及。战败后重振经济，乃至跃居为世界老二，这才恢复民族自信，1974年制定"传统手工艺品产业振兴法"。富了要出门，全民旅游，不少传统手工艺作为到此一游的纪念品复兴。

"传统"这两个字也像是一顶大帽子，一旦被扣上就不易革新。维持传统本来靠手艺人的顽固，而国家予以保护，往往不过是帮着守旧。至于发展，则多是向艺术提升。各地经常举办"匠人展""传统工艺品展"，琳琅满目，好些已不是产品或制品，而是"作品"，价格昂贵，首先就违背了传统手工艺品的定义，即日常生活中使用。须田师傅说：九谷陶做出来是用的。手工艺品属于民间，属于生活，生命在于用。

工匠的故事很感人，却也满纸哀伤，他们忧虑传统手工艺的前途，甚至很绝望。据说京都有六百多家创业百年以上的老店，例如二百四十年的佛具店，一百五十年的制伞店。不过分追求规模，经营的重点置于可持续性，像牛涎一样细而长。现代大企业的技术如京瓷的陶瓷技术出自清水陶等制陶，岛津制作所的镀金源于佛坛工艺。然而，代表京都的清水陶1980年前后有六百来家，已

减少到三分之一，而佛具行业今后十年将减少一半，因为愈来愈多的人家不摆设佛坛。

各地手工艺很多是江户时代为振兴当地产业而兴起的，例如高冈铜器四百年，然而四津川师傅说：媒体说高冈铜器如何知名，但工匠们知道，用心制作美轮美奂的东西受到赞扬，却换不来更多改善生活的价值。轮岛漆器好像最兴旺，在人口不足三万的轮岛市大约有三千人从业，分工合作，各家有各家的专长。中滨家从事上漆，但轮岛的漆树越来越少，转而使用价廉的进口漆，传统的成色在改变。唐木指东南亚产的紫檀、花梨等木材，制作唐木家具的伊藤师傅说："在日本传统手工艺协会里，大阪唐木这一分支仅存九人，现在基本没有什么订做的活儿了，只能靠修理旧家具维持。失望和莫名其妙的希望总是并存的，从小就看着这些木头长大，不忍心它的百年历史在我这一代结束。"

最严重的问题是后继无人。银器匠泉师傅年轻时偶然被一本关于金属的书吸引，走上了制作银器的人生，他无法让儿子非继承不可，儿子也有被其他书吸引的自由。制作和纸的吉田师傅也犯愁，远在东京发展的儿子对家业毫无兴趣。九谷陶的寺前师傅年高八十几，庆幸儿子辞去上班族的职务，回乡当第四代传人，但儿子年将六十，能传承祖辈百余年蓄积的高超技能吗？备前陶的延原师傅没有将自己的技法与风格传给下一代的想法，只希望有生之年能完成自己想制作的东西，通过使用者流传下去。由于日式建筑越来越少，井波木雕行业式微，工匠或另谋出路，或转

向个人艺术创作。前田师傅自豪年高八十五仍做着木雕师，不求这个行业再创辉煌，只盼能源远流长。浮世绘的高桥师傅期望明天一觉醒来，江户版画会再次站在世界艺术的中心，拥有万千拥护者。但愿师傅们美梦成真。

京都一些手艺人为了活下去，或者为了手工艺传统，2016年搞了一个计划，和法国设计师联手开发能卖到海外的商品。工匠以技艺为傲，不顾及价格，或许也造成有价无市。年老的日本师傅给年轻法国人表演涂漆，不无得意地告之还要涂几十遍，老外们看着亮得像镜子的漆器惊诧：天哪，费工耗时成本高，而且看不出是木头做的了。

黄遵宪诗中的"刻楮"是一个典故，说的是宋国有个工匠为国君用一块玉雕刻楮树叶，费时三年才雕成，连叶子的绒毛都毕现，混在一堆楮叶中难辨真假。可见咱们祖上也工巧，欧阳修认为日本的技艺是徐福带过去的百工所传。古时候百家争鸣，什么事情都莫衷一是，列子对刻楮就不以为然，说："使天地之生物，三年而成一叶，则物之有叶者寡矣！"

目录

1	序	李长声
1	第一章	万古不易（万古烧）
27	第二章	东京银谷（东京银器）
55	第三章	赤子心性（九谷烧）
99	第四章	留住故事（江户版画）
129	第五章	新旧共存（高冈铜器）
145	第六章	木已成舟（井波木雕）
169	第七章	滋味在身（轮岛漆器）
201	第八章	神的遗物（宫岛木雕）
229	第九章	仰望永恒（日本雕金）
261	第十章	最后坚持（大阪唐木）
283	第十一章	水木清流（和纸）
313	第十二章	心有山海（备前烧）
359	跋	王逸杰

万古不易

万古烧

很多陶瓷烧制品都以出产地命名，万古烧不是。早在江户时代（1603~1867），一位名叫沼波弄山的商人，在现今三重县朝日町开凿陶瓷窑，他希望自己的作品能永远流传于世，便在作品上盖了"万古不易"的印号。万古烧名称由此诞生，并被赋予了"永远不变的传承"之意。

或许是命运使然，弄山去世后，弄山的家族也绝后了。万古烧一度中断，直到1832年才得以复兴。当时日本正

处于封建社会的繁盛时期,社会工商业大力发展,商品经济步入正轨。中国明朝的宜兴壶和散茶被引入日本,并在庶民社会的快速发展下迅速被推广,万古烧借此时代背景成功"复活"。

1979年,四日市万古烧被指定为国家传统工艺品,为了纪念沼波弄山,他那个时代产生的工艺品被称为"古万古"。古万古的白色或黄色黏土,因使用过度造成原材料缺乏,部分匠人根据弄山流传下来的作品,重新研究他的技法,以四日市当地含铁量丰富的优质陶土紫泥替代,形成现今"新万古",完成弄山永远不变的承诺。

现代万古烧工业陶瓷产量居全日本第四位,制品主要有砂锅、花瓶等,

尤其砂锅产量占据日本市场70%的份额，而手工万古烧代表作当属"紫泥急须"。因不上釉烧制，万古烧使用时间越久，光泽越亮。

另外，万古烧烧制时需承受1200℃-1300℃高温烘烤，导致作品中出现很多细小孔隙，烧水、煮茶时，茶水与器皿接触面比一般材料多，水和矿物质之间相互作用更快速，因而万古烧能够改变水质，使茶的味道更加圆润绵甜。

如今万古烧在市场上很受欢迎，出现越来越多以"万古"为名的陶瓷作品，各家在传统基础上加入自己独特的技法，相信在不久的将来，万古烧作品将在市场百花齐放。

清水醉月家族

"清水醉月"不是人名,而是清水家每一代万古烧传承人继承后的新称。初代清水醉月原名清水钢三郎,他在1900年开始接触万古烧,传到第二代清水源,小成规模,直到现在第三代清水洋,沿用江户时代"木型万古"技法,以制作急须为主,"醉月陶苑"形成品牌。自1976年以来,清水洋作品入选日本传统工艺展二十六次,多次进贡伊势神宫和天皇家族,并入选日本国内外博物馆。他的儿子清水润、清水潮作为第四代传人各有特色,事业稳步发展。

清水家和睦的氛围源于共同的爱好。清水洋与两个儿子负责万古烧制作与新技法开发,妻子则运用自身绘画能力,结合传统盛彩绘技法,为先生和儿子的作品描绘图案。一家人的作品时常共同入围各大工艺展。共同研制又彼此竞争的关系,促使这一家人对自我创作葆有极大的激情。

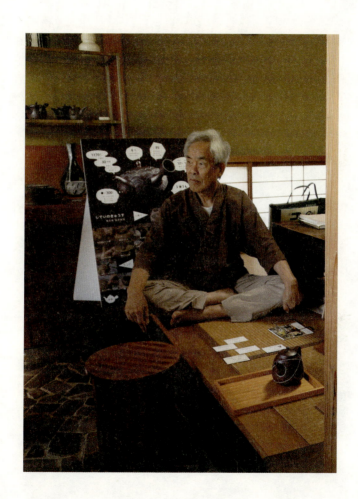

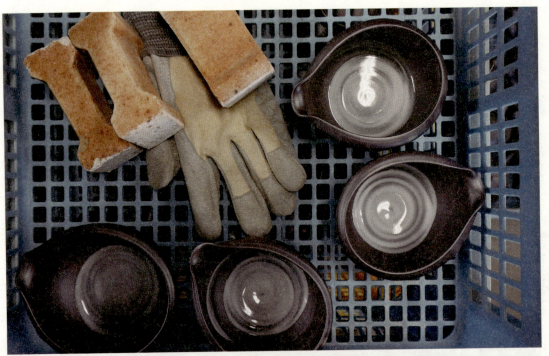

"我"的故事

传与承

孙子放学回来,直奔他公开的"秘密基地",拿出奶奶为他制作的万古烧恐龙,自顾自地认真玩儿了起来。想起我遥远的童年,也是在各类万古烧中成长,只是严肃的父亲未曾给过我如此贴合当下的小玩意儿罢了。

家里与万古烧的缘分来自我的爷爷,他1900年从邮政局长退任后,兴趣使然,开始制作木型万古急须。1901年父亲出生,刚好赶上爷爷兴致最高涨的阶段,万古烧便像基因一样打入父亲的身体,继而传给我,我传给两个儿子,儿子继续影响孙子,倒也印证了万古烧"万古不易"之名,代代相传,永远不变。

其实,变与不变是相对的。创作和坚守的心态不能变,而创作的思想与过程是应该变化的,所谓个人特色便由此而来。

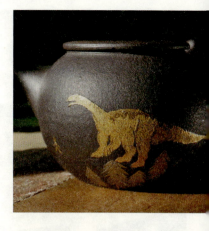

年轻时,我曾经追求工整的造型和精细的打磨,一板一眼循着父辈的教导与技法,虽然得了不少认证与奖章,却也陷入无法植入个人印记的瓶颈。每当别人问起我的万古烧作品与其他作品的不同时,我只能回答:"每一个步骤都特别用心。"试问,哪位陶瓷工艺师对自己的作品不用心呢?妻子劝我不要每天陷入这样的苦恼,创作本是随心又开心的事,放松一下说不定能找到新方向。于是我花了大半个月时间同她一起四处游玩,在山间,偶遇一片被砍伐的树林,一棵棵暴露着年轮的树干有着一

模一样的规律，又有着全然不同的纹路。我心里的郁结顿时被打开，联想到风、云、四季，以及其他所有被命名的大自然，在范围内的各自的不同。万古烧不变的是它之于生活的作用，之于使用者的感受，之于创作时"留下技艺"的初心；而变化，是外衣，是自由，是更能让人赏心悦目的色泽与形态。旅行结束回到家里，我立刻开工。在原本完成的作品上，深深浅浅地削出紫砂泥特有的深黑和银灰色，用或规律或拙劣的线条，形成极具现代感的造型。如此延续，我放大视野，将金银等元素全部融进设计，它们带着我自己对世界的理解与感慨，逐渐形成了我想讲述的万古烧作品。

之后，两个儿子耳濡目染，自然选择了万古烧作为人生奋斗的目标。我传给他们最基础的技法，也鼓励他们各自寻找属于自己的承担。长子喜静，作品层次规律；次子爱玩，作品张力突出。而今，我们父子三人的作品常一并入选传统工艺展，要问我最满意谁的作品？我的回答当然是自己的！

相爱的运气

好像一切都是慢慢发生的。与妻子大半辈子相处过来,我已记不清某些具体的感动与浪漫了,醒来看见她,吃饭看见她,睡前看见她,走路看见她,工作看见她,不经意看见她,刻意看见她……"看见她"成了我生活中必不可少的习惯。每一眼都有说不明白的踏实,因为她,我这一辈子过得尤其丰富。

刚在一起时,我们生活比较辛苦,因为刚从父亲处继承下来万古烧,作为"醉月"第三代唯一的传人,压力很大。虽说我从小便接触万古烧,但如何在原有技艺上发挥自我风格,让作品广为人知,就当时的环境来说,也颇有难度。从清早到深夜,每次完成工作,疲倦却又欣喜时,才想起,妻子已默默在身后陪伴良久。

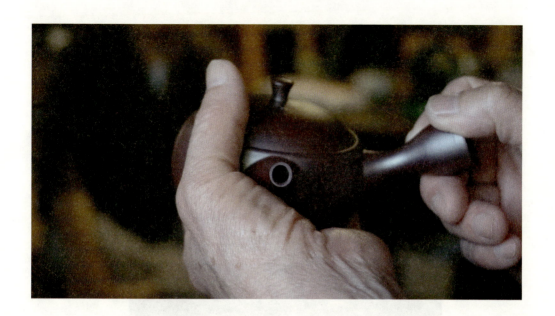

 彼时年轻的她亦曾问过"万古烧与我谁更重要"这般的傻问题。那时,我的回答让她生了许久的闷气:"万古烧是我的人生使命,你是我的妻子。"无法解释,直到往后的日子里,妻子"爱屋及乌"爱上万古烧之后,我心中"我希望万古烧越来越好,因为我要通过万古烧让你的生活也越来越好"的意思,她才了然于心。

 日子渐渐好起来,我的努力也获得了各方的认可。我们有了孩子,有了孙子,有了自己的庭院和众多客户,而我们也走到了暮年。像万古烧,最美的样子不是诞生之初,是使用多年后散发出的光泽。经过岁月的磨炼,我和妻子越发融洽,越发依赖彼此。

妻子爱画画，约莫她 40 岁的时候，开始正式提起画笔，陪我共同研发万古烧的其他可能性。最早的初衷来自她的节约：万古烧在烧窑过程中，偶会遇见裂纹，妻子不愿扔掉这些次品，用剩余的泥做修补，一来二去，产生了在裂纹上画画的想法。恰好，在我们出产万古烧的四日市，本就有名为"盛彩绘"的技法，即用不透明的色彩在万古烧上绘制图案，妻子便循着自己的想法，

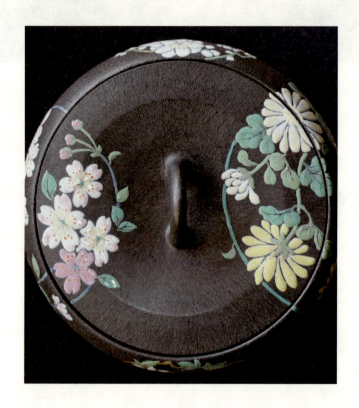

认认真真琢磨了起来,一画便画到现在。她的作品以四季中的野花为主,兴致来了,也会自由发挥。

我喜欢看她的作品,因为她总能在我烧制的原型上添加合理的画作。像她的性格,恬淡也活泼,有着生生不息的生命力,将原本万古烧的优雅贵气变得更加平易近人。前些天有人来采访,妻子兴高采烈地介绍着她的作品,未曾料想,采访末尾,她说:"我的每个作品都是献给我先生的,因为我把我的生命和灵魂都画上去了。从40岁开始画到现在,才三十年而已,我还想和他再合作二十年,如果不行的话,至少也十年吧!"我总想着日子还久远,所以好多心里想对她表白的话从未说出口过,被她这么一讲,突然有些感慨。

客人走后,我有些别扭地提起此事,妻子笑着告诉我,她不

怕生命远去，因为这些年的幸福时光足矣，纵使万般不舍，也会欣然接受。只希望我能走在她前面，因为她要做好最后一次对我的照料。我借故检查窑内温度匆匆离开，只怕她看见我忍不住微湿的眼眶。

家门口有一条长长的小路，晚饭后我约妻子一起走走。经过大片草地，经过小小河流，一辈子时光，都烙在一步一步的脚印中，映衬在生活里。没有甜言蜜语，但有驻足回望，我喜欢她在前方等着我的样子，夕阳红红在身后，看不清脸了，而脸在我心里。手挽手，便是全部世界。

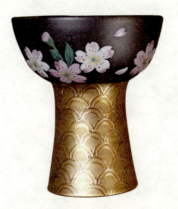
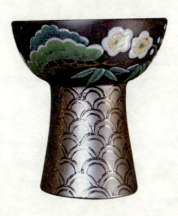

21

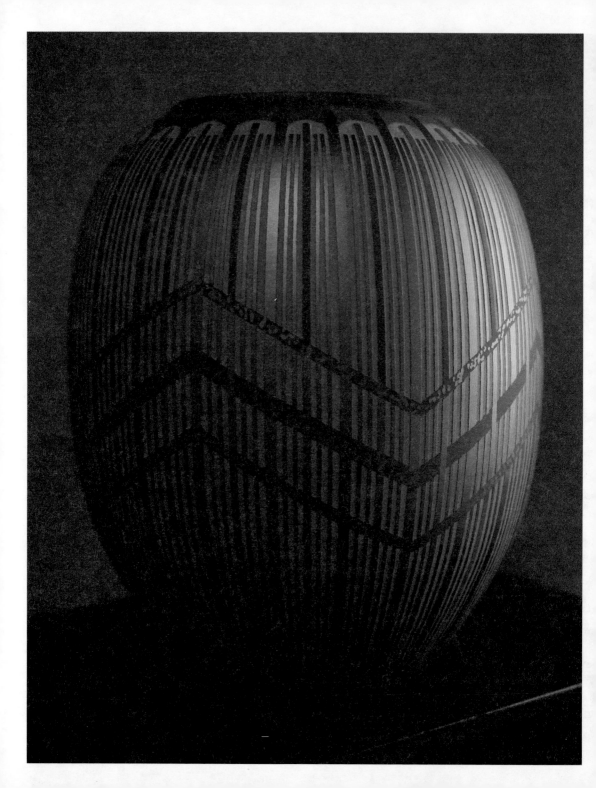

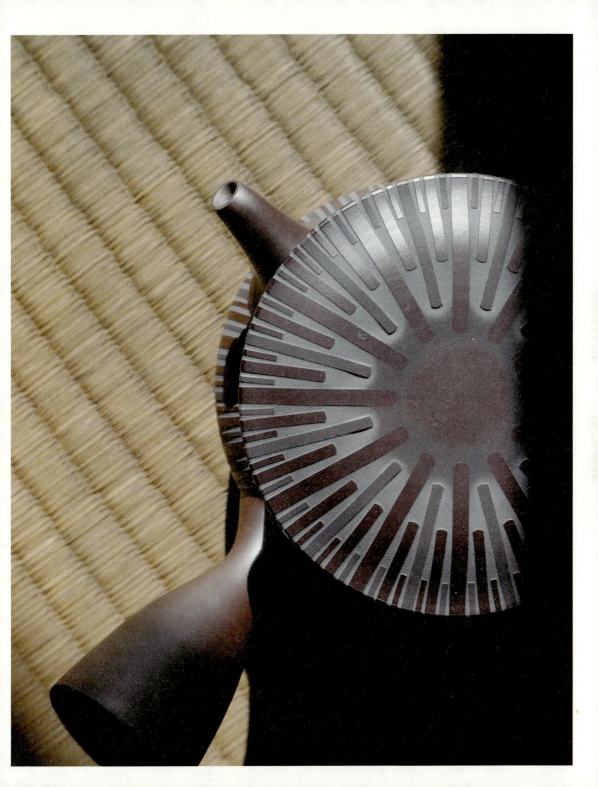

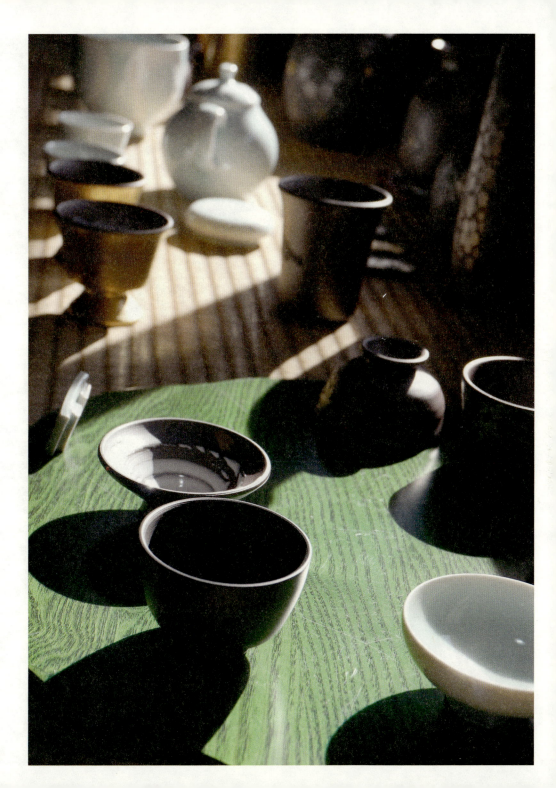

东京银谷

东京银器

　　日本银器使用的历史，最早可以追溯到飞鸟时代（592~710）中期，从近江国（大约为现在的滋贺县）崇福寺塔心内挖掘出的银制舍利中箱推断，大致时间为668年。进入奈良时代（710~794），受盛唐文化影响，日本皇室先后派遣大量遣唐使到中国学习各类工艺与知识。到平安时代延喜年间（902~923），出现制作银饰酒具、餐具的银匠。转而到了室町时代（1336~1573），日本各地发现了很多银矿，让更多人有机会接触和研究银这种物质，日本银器行业进入相对正规的发展中，开始出

现众多银制的武器、佛像、首饰与生活用品。在此期间，银器只被皇室、寺庙等特权阶级使用。

一直到江户时代元禄年间（1688 - 1704），由于经济迅速发展，商人文化到达最旺盛阶段，银制品才开始广泛地进入普通家庭。据相关资料记载，元禄三年（1690），正式出现"银师"一职，银器工匠承前启后地发展起来。昭和二十五年（1950）成立的"东京银器工业协会"，开始聚集众多著名银器师形成团体，昭和五十七年（1982）东京银器被指定为东京都传统工艺品，发展至今，经历过繁荣期，也经历过低迷期，目前行业中开始呈现老龄化和废业等负面情况，但坚守的手艺人仍旧满怀希望，不乏每年拜师学习的新一代年轻人。他们将传统工艺与现代审美结合，创造出更新的作品。

泉健一郎

泉先生通过自己的银器事业认识了现在的妻子，也遇见过很多感人的事，对他而言"银器"代表了"运气"。银器制作发展已久、工艺繁多，泉先生钻研最深的是"锻金"技法，因为大学所学专业为艺术设计，泉先生的"锻金"作品多了一份感性成分，对生活实用器皿、首饰、摆件均有涉猎。

除去银器制作，泉先生最大的爱好是古典吉他，不时创作几首作品，兴致来了会弹给客人听。

向来夫妻关系和谐的泉先生最近因为传承问题与妻子有了分歧。作为自主学成的第一代，他希望两个儿子中至少有一个能继承他的技法，而妻子认为现在银器商业环境大不如前，况且锻金工艺要有建树，至少需要十年以上反复练习，怕儿子继承后过上苦日子。"希望有一天他们能醒悟吧，毕竟银器是件美妙的东西。"泉先生在心里默默期待着，"我相信，银器还会有恢复人气的那一天！"

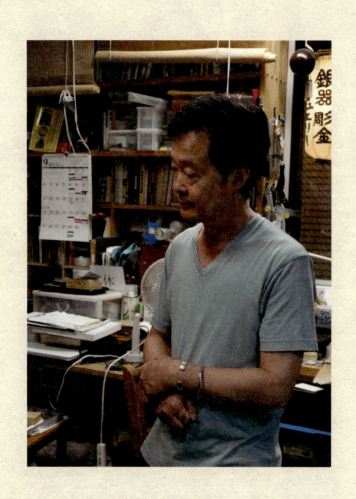

"我"的故事

银色人生

即便现在,还有很多人问我为何专注银器几十年而非其他金属。这是个好笑的问题。的确,在地球上,金比银贵重,那么在月球上呢?都很贵重吧?如果有一个全金的星球,银就贵重多啦。其实,贵重与否,不在于元素,而在于它产生的价值。在学校里,考试考满分的人当然很厉害,但你不能说考两三分的学生就没有社会价值了。放在不同的位置,都有不同的价值。这样说确实也有偏颇的部分,回到个人喜好问题,喜好也有很多种,有一些是把自己毁灭的喜好,有一些是让自己积极向上的喜好。把积极的喜好变成让人共鸣的喜好,才是喜好与价值的协调。

银像人生,经过磨炼才能散发出光芒。我不知道此刻自己的人生是否具备足够的光芒,在多年前,我可是个连人生目标都没

有的家伙。22岁,从绘画、雕刻专业的大学毕业,却找不到任何工作的兴趣。

某天,我突然冒出"不如独自出去看看"的想法,于是踏上了人生唯一一次远足旅行。用自己的双脚一路向西,到了京都、四国、九州,像海绵一样吸取着常人看来或许无足轻重的感受,山、海、自然、车、楼、城市,如此复杂的现代社会,我们作为人,应该如何存在?有些人会认命,兢兢业业一辈子换取平淡人生,有些人会拼搏,摸爬滚打换取梦想的实现,生命是一辈子的自我传

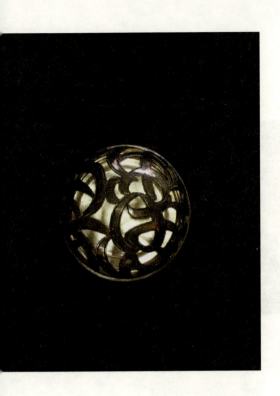

　承，还是能通过自我价值的实现而延续的过程……无数想法和疑问伴随这次旅行在我心里埋下了一颗"想要创作并留下什么"的种子。

　　远足归来两年，我依然仅限于思考状态，妈妈终于忍不住生气了，半推半就地，我来到一家设计事务所工作，偶然看到一本关于金属的书，瞬间被吸引住，心中的那颗种子迅速萌芽。人啊，就是这样，总有些开关，在不经意间被打开后，便一发不可收拾。接下来，我翻阅各种资料，并实地参观拜访各类金属工艺制作的公司、工作室，来来回回，银器可低调可高调的特性让我最终确定奋斗的目标。通过努力应聘进一家银器事务所，开始了我的制银生涯。

 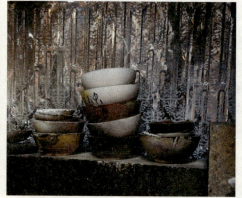

 经过几年摸索和学习,我找到了自己最擅长的部分,也理清了自己在银器中创作的方向,便独立出来开设了自己的工作室。我与银的缘分,就这样奇妙地展开。遇到过东京银器突然热门的辉煌,也遇到过经济环境变差导致冷门的情况,一做几十年,沿用传统技艺,寻找全新尝试,辛苦也快乐地坚持了下来。

 如今,弹弹吉他,看看漫画,搞搞创作,不再远足去更远的地方,像普通上班族一样安排工作时间,周一、周二闭店修整,便是活在当下的简约。我愿像银器一样,不招摇,不虚妄,安安静静,随时间沉下,随机缘升起,长此以往,将银的精神流传下去。

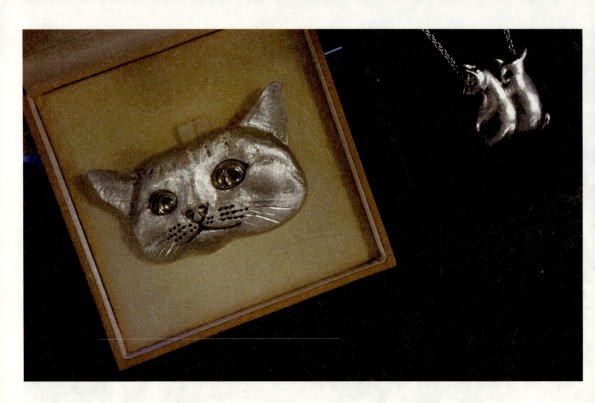

永远的猫

 银柔软的质地能让我自由创作，无论是美好的摆件还是实用的器具，"让作品有呼吸"是完工的前提。作品嘛，固然吸收了"人"气才能更具有"人气"！这些年我的作品中，最具有人气的是首饰与杯具。银制首饰除去装饰作用，能吸附人体内多余的湿气；银器盛水、煮水则可以净化水质，使之变软变薄；释放出的银离子能为人体起到杀菌消毒、提升免疫力的作用，也能让水的味道更醇。

我特别喜欢用"叮叮当当"来形容我工作的过程。锻造这个技术，有各种各样的敲打道具，每一次敲击带来的音律变化，都是细节形态的展现。工作几十年以来，我已经可以通过声音听出银器变化的样子了，这是依靠时间和不断练习所获得的技术，而创造并非只有技术，还需要有"心"。这份"心"若要用语言来描述比较难，大致说来，应该是创作前思考的细心，作业中对每个步骤的用心和恒心，以及对每个细节追求的贪心。樱井太太订制的猫咪银饰，更加坚定了我对于"心"的追求。

樱井太太是店里的常客，平日里优雅开朗，我们偶尔会谈论一些银器的使用心得与保养。那天，她来店里踟蹰了许久，终于从包里拿出几张猫咪的照片。"先生，你能够帮我将这只猫做成什么随身的物品吗？"她的声音有些颤抖，似乎要忍不住流下泪来，我立刻明白了，随即答应下来。

也许骨子里害怕分别，我并未养过宠物，对于小猫小狗心存喜爱，都只是偶遇才逗逗。往后几日，我一边在脑袋中构思樱井太太猫咪的样子，一边四处观察其他猫咪。对我来说，安静、认真感受便能进行创作，关于灵感，都是来自生活的细碎的情感：夏末流萤，草木生长，午睡后切好的西瓜，妻子喝水时的习惯动作……都能让我脑子里突然亮起来。将这些瞬间放在脑海中反复

回味，让它从具象的形态变成空白的氛围，随着脑袋与手的奇妙传输，"叮叮当当"成为作品。所以，当猫咪首饰的雏形浮现出来，我便开始试着去感受樱井太太失去爱猫的心情，幻想她们在一起的时日，柔软温暖的猫咪，时而独自在远处观望，时而前来寻求抚摸，陪伴樱井太太经历过许多开心与不开心，成为樱井太太真正的家人。如今，春风渐起的日子，猫咪完成了自己的使命，回到天堂，准备长久守护它的主人了。是的，长久的守护，银饰中一定要展现猫咪的坚定，它能告诉樱井太太，思念可以，但绝不能悲伤，因为无论过几百年、几千年，有限的生命终会扩大成无限的祝福。

构思完成后，每一锤敲打，每一道刻痕，我都缓缓进行，回味着猫咪的感受，将"气息"注入作品里去。随着完工，猫咪首饰似乎真的有了自己崭新的呼吸，突破时间与空间的限制，存留下来。

到约定那天，樱井太太看到猫咪首饰，竟然忍不住在店里放声大哭。我悄悄退了出去，合上门，愿她能感受到猫咪的祝福。

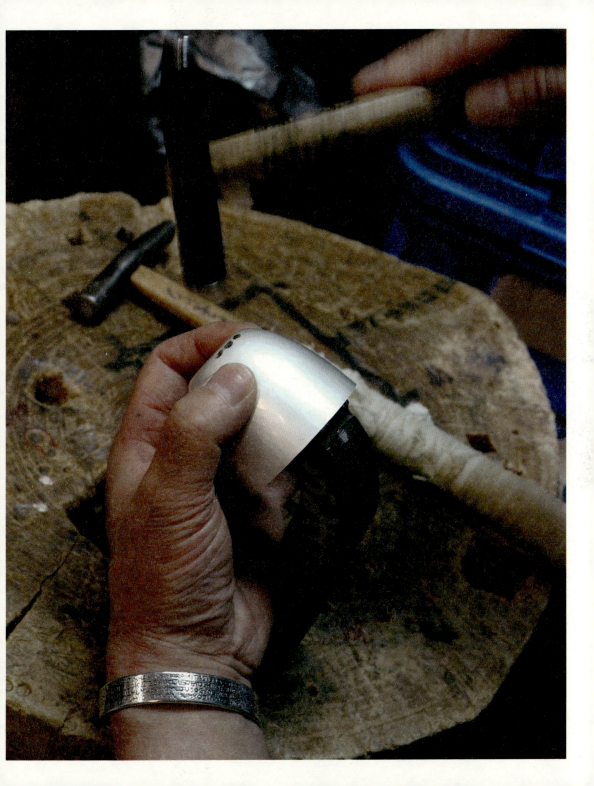

无常与美丽

原本答应陪妻子参加今年浅草寺的三社祭,没想到临行前被一个放置多年的银钵挡住了去路。"昨天分明还没有如此色泽,怎么突然就蜕变了!"我有些兴奋,顾不得与妻子的约定,即刻停止了出门计划。

这个挡住我们约会的银钵,完工至今已有十五年,当初为它设计的"拼接方格"早已成为我作品的主打工艺,与它相似的小物件不知到了多少人家里,完成着各自的宿命。或陪着茶水默默释放银离子,庇佑主人健康;或衬着鲜花随时绽放新模样,美化主人的家。唯独它,一直呈现一种要完成又没完成的倔强状态,陪我思索一件又一件新作品,每次在我几乎要忘记它的时候,就来一出"惊艳登场"。

众多作品中,它一定有资格成为我最初的代表作。记得当年构思良久,用时三个月一点点敲打而成。几何方块明暗相接,从下往上,由小到大,呈现一种上升的美感。

完工当夜，它周身闪耀着银白色光泽，配合不同角度光线，敏感而高调，像初来乍到便当红的人气歌手。妻子舍不得卖掉，遂放在工作室，随时观看把玩。人嘛，总有喜新厌旧的过程，随着产品的不断开发和设计，我们渐渐遗忘了它，似乎它也探知到我们的心意，落寞地镀上一层雾蒙蒙的黄色。我偶然发现，竟产生了一丝愧疚，辗转反侧几天，决定在钵内贴上金箔，敲打出飘落的樱花花瓣，弥补我对它的遗忘。至此，我将它放在醒目的位置，隔三岔五看看。与此同时，一种很奇怪的感受散发出来：对于这家伙，我分明喜爱有加，自豪归自豪，却总会升起一种"还可以更完美"的想法，至于如何更完美，又毫无头绪。

大家都很清楚，银器变色后，有很多简单的方法能恢复如初，而对于它，我始终没有这样的想法。现在想来，应该是上天的恩赐吧！它一路从雾蒙蒙的

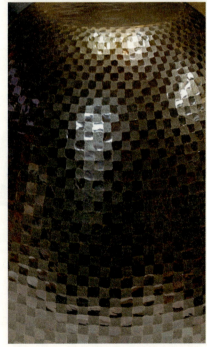

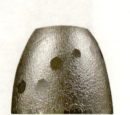

黄色,变为略有故事感的茶色,再变成激情退却的红色、忘却世间的紫色、化繁为简的青色,直到今天,泛出沉淀所有情绪后的黑,各色恰到好处地融合,何止挡住了我和妻子的约会,简直震慑住了满屋的"朝霞"!这是时间的淬炼啊,整整十五年,从平凡坚持到光泽四溢的现实!

 安抚好妻子的情绪,就着 5 月午后明晃晃的阳光,伴着 Bob Dylan (鲍勃·迪伦)版本的 *You Belong To Me*(《你属于我》),我拿出了防氧化涂料,以自己心中神圣的方式,凝固了它此刻的美好。眼泪不由自主地缓缓流下,奇妙的感动,从心底溢出。像歌词里唱的:"I'll be so alone without you / Maybe you'll be lonesome too / Fly the ocean in a silver plane / See the jungle when it's wet with rain / Just remember till you're

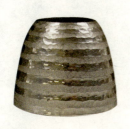

home again / You belong to me...（我将独自一人 / 没有你的陪伴 / 也许你也会寂寞 / 乘坐银色飞机在海上飞翔 / 看见丛林 / 雨落下变得潮湿 / 仍然记得 / 直到你还乡 / 属于我的你……）"

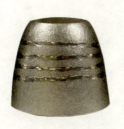

我们能窥见樱花的花蕾，知道花开花落的周期，却永远无法捕捉春风何时将花瓣吹落；我们能闻见空气的味道，知道云起雨落的规律，却永远无法确定下一刻云朵的形状；我们能预见下周的生活，知道切实可行的计划，却永远无法预知下一秒的突发状况……世界的残酷在于无常，世界的美丽也来自于无常。十五年，我和银钵终于遇见彼此。说"遇见"而非"创造"，是因为，对银器而言，技术能创造出脑袋里想象的样子，而最珍贵的"心"却只能靠时间来留下痕迹。

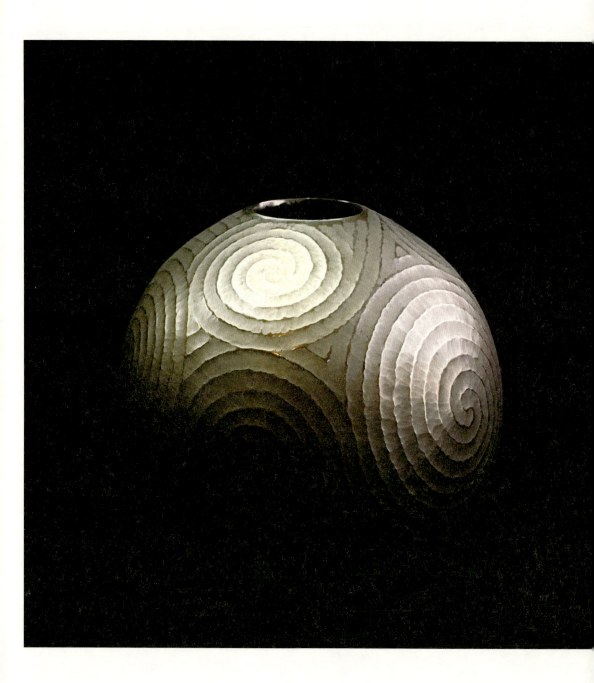

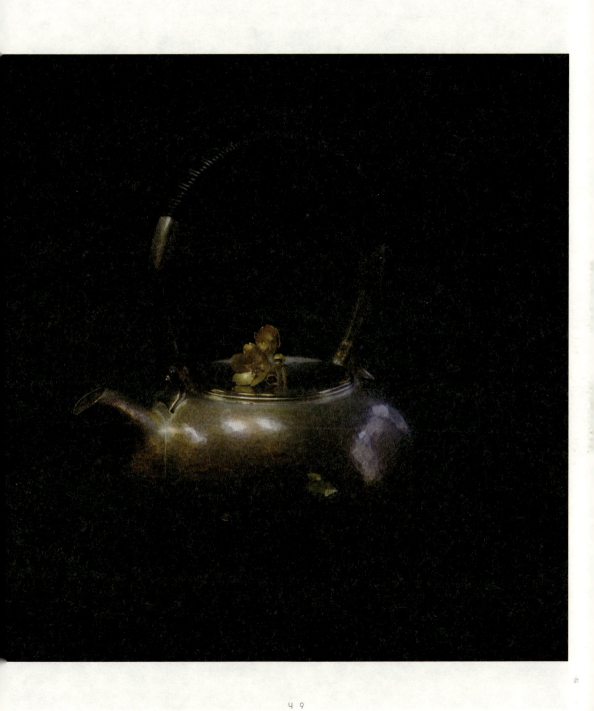

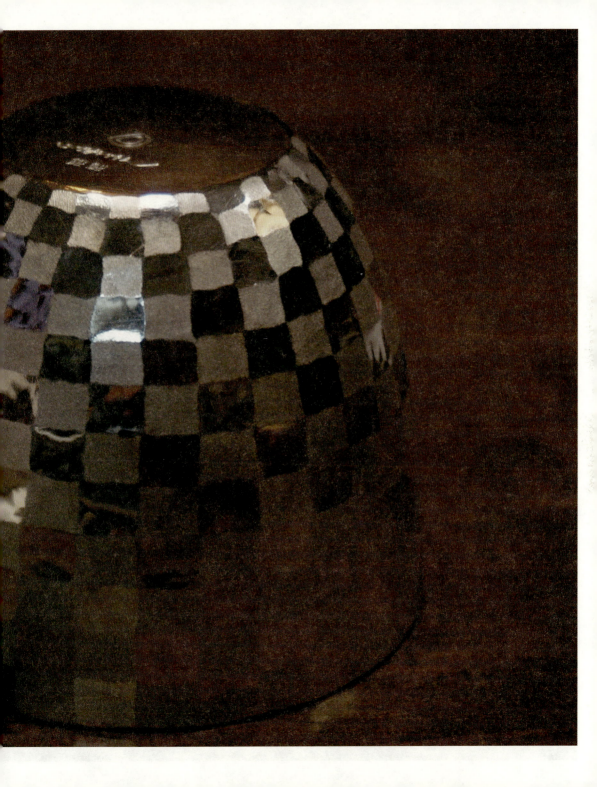

赤子心性

九谷烧

九谷烧作为日本彩绘瓷器代表之一闻名于世。关于它的起源，唯一能确定的是源自江户时代的石川县九谷村。虽然有多项传说，均无确切证据，现在证据最多的版本是：一位叫作后藤才次郎的人，在九谷金山发现九谷瓷石。原本从事炼金工作的他，将瓷石之事汇报给当时统治石川地区的加贺大圣寺初代藩主前田利治，前田知晓后，命令后藤前往肥前（现今的佐贺县）学习烧制技法。后藤学成归来，在瓷石原产地九谷村开窑烧制，从此，九谷烧诞生。

这一时期的九谷烧被称为"古九谷",彩绘风格受中国明代瓷器与九州有田烧影响,综合加贺地方瓷器风格,形成自有特色。以几何纹样与花草山水绘画两种形式为主,釉色浓重,气势恢弘,其中,以只使用青、绿、黄、紫四色的"青手"样式最为知名。

元禄年间,九谷烧因故被人为中断,至于确切原因,亦有多种说法,经多方面考证,目前支持率最高的说法是因藩府遇到极度的财政困难。总之,一直到文政七年(1824)才因大圣寺的富商吉田屋传右卫门的策划再度兴起。吉田屋在古九谷窑旁修建了新窑,被后世称为"吉田屋窑"。吉田屋渴望复活"青手",追求品质不计成本,陷入经营困境。不愿放弃的他,把窑转移到交通便利的山代地区,坚持了七年却仍无法避免关闭的结局。

值得庆幸的是,在吉田屋窑关闭后,当时的现场负责人宫本屋宇右卫门接手管理,作为"宫本屋窑"再度开始制作。宫本屋窑受加贺藩瓷器的影响,开始采用不易扩散的赤色颜料,在器体上加以细腻的描绘,从而诞生了"赤绘"样式,持续经营二十余年。

明治十七年(1884),大圣寺藩修建全新"松山窑",九谷烧"青手"样式再次兴盛起来。到明治政府解散藩组织之前,藩里一边培养活跃的工匠,一边致力于松山窑青手九谷烧的制作。九谷烧一系最终在历史上站稳了脚,活跃发展起来。

九谷烧延续至今,作为传统美术工艺品,结合现代艺术要素和生活方式,诞生了许多品种。

寺前光子

　　优雅开朗，是寺前女士最爱的代名词。从丈夫那里继承下来九谷烧事业，设计与销售是她自己最满意的部分。除经营先生石原和幸留下来的九谷陶园之外，寺前女士还在九谷烧美术馆担任馆长一职，常用流利的"日本英文"大方地向外国客人介绍九谷烧的历史与工艺。工作之余，寺前女士热心公益，设计了很多精美的印有"Peace No War"（要和平不要战争）字样的不干胶，送给每一位客人与朋友，希望大家能同她一起倡导反战。

　　寺前家的九谷烧有一定规模，工业化流程的每个步骤都聘有专职人员负责，寺前女士整体把关，主导设计，追求艺术化的自我表达。除了制作日常生活实用品，也有很多对工艺美术品的尝试。

　　最近寺前女士正在辅佐儿子承担九谷陶园新一代继承人的工作。据他们母子计划，将向东京等地扩张，以全新的经营理念，结合优秀的独立九谷烧匠人作品，打造一个更系统化的"九谷烧王国"。

"我"的故事

美与食

美味的食物一定要配合恰当的餐具才算完整。

根据客人的性格搭配一套他们专属的餐具,请客才显得有礼貌。

好了,说完这两句"严格"的话,我要"恢复本性"啦。

我喜欢做饭,每次旅行回来都会尝试着还原记忆中在异国品尝到的味道。

去的地方多了,难免有混淆的时候,以至于现在,我最擅长的是"寺前の味"(寺前的味道)。吃 的朋友都赞不绝口呢。

不仅好吃,还非常好看,是"寺前の味"最大的特色!

每次看自己设计的餐具与自己烹饪的美食放在一起和谐的样子,幸福感油然而生。

我经常邀请好友到家里做客,就是想听到他们的赞扬。

我曾看过一本叫作《水は答えを知っている》(《水知道答案》)的书,普通的水如果一直被赞扬,会变得更美。

我希望自己更美,自己的作品更美,那当然要收集朋友们的赞扬啦。

因为无论生活过得辛苦与否,长长短短都是这么一辈子。

享受每一个可以享受的瞬间,才是生活最大的乐趣呀。

所以,工作辛苦的时候,吃饭一定要享受,工作快乐的时候,吃饭就更要享受。

享受食物是享受人生的第一步,制作值得享受的食物则要从摆盘开始。

在我看来,与各类食物均能完美搭配的,非九谷烧莫属。

而且,还必须是"寺前の九谷烧"(寺前的九谷烧)哦。

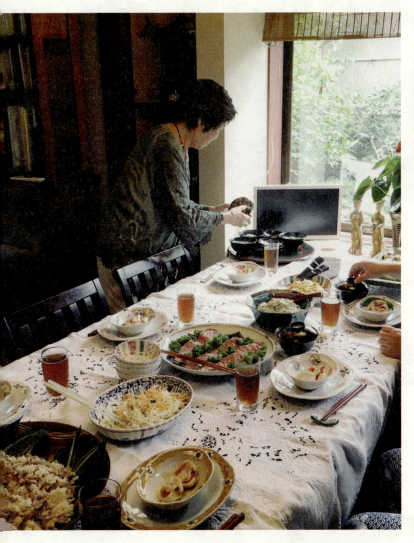

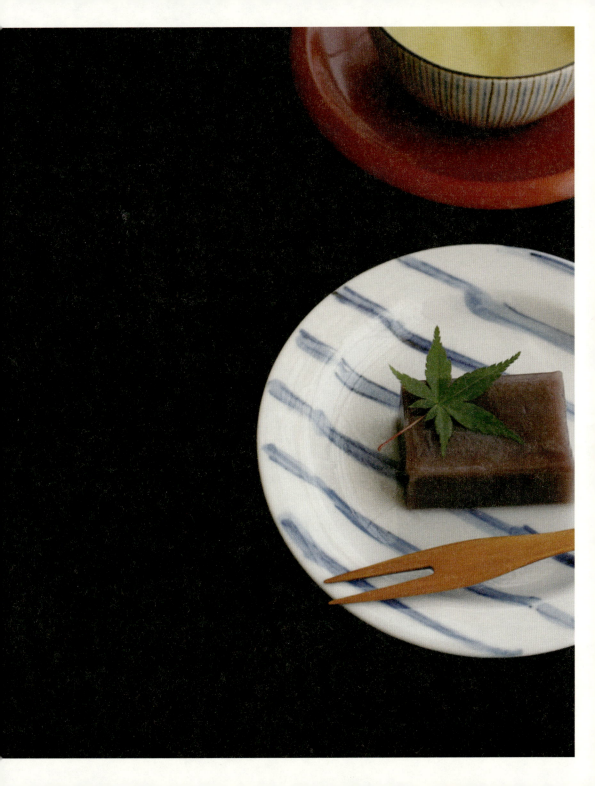

年纪

好像过了一定阶段,皱纹就停止生长了。

前几天过完 82 岁生日,我仔细检查并确认了一番。

化个淡淡的妆,自信地出门,元气满满。

要不是儿子记得住我的年纪,我一直都以为自己才 50 岁呢。

再往前几年,我也曾担忧过年纪太大无法工作,现在看来,完全没有问题。

人一旦动起来,想起什么做什么,似乎也可以不用那么在乎年纪了。

整理最近和孙女在欧洲旅行的照片的时候,突然来了灵感,就能立刻进工作室展开创作。

说起灵感的获取，旅行与历史是最主要的来源。

我喜欢旅行，每年孙女放假，都会带她去全球各地游玩。

随着我们家的九谷烧在国外越来越受欢迎，我结识了世界各地的朋友。

无论到哪个国家，都有当地朋友接待，为我们讲解故事，带我们体会最地道的风情。

我常告诉孙女，用自己的眼睛和耳朵感受世界，才能从世界中吸取属于自己的理解。

每次旅行回家，我都会静下来创作一段时间，这种感觉是自豪且美妙的。

然而还有许多地方是无法到达的。比如历史，就需要各类资料、书籍和古迹的辅助了。通过对历史的了解，我们能在古人基础上更好地进行有根基的创新。

新与旧，本就应该共存，回顾过去也是面向未来的一种。

所以啊，在还能迈得动双腿的时候，我一刻也不会停歇。

我相信，源源不断地学习与创作，就是永葆年轻最好的方式。

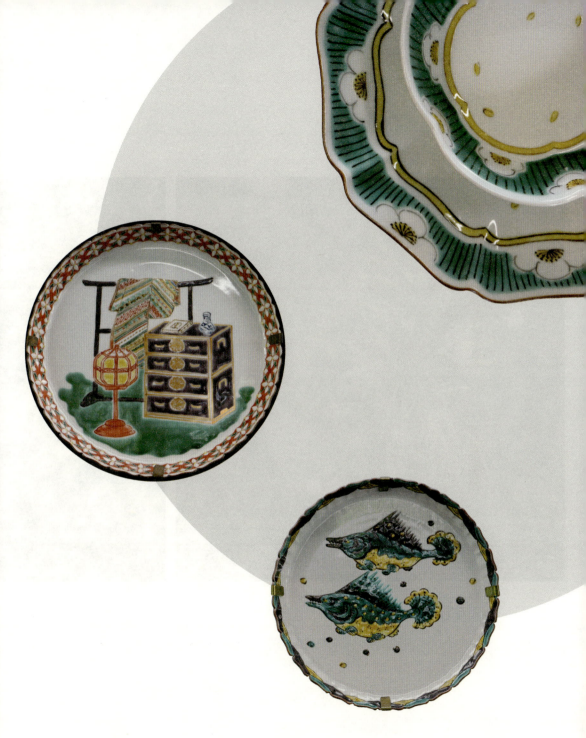

万花筒

 从久远的历史中流传下来，九谷烧有很多不同的风格。

 我羡慕博物馆里展示的那些大师级遗作，也深爱着走入平常人生活中的小物件。

 关于手工艺品的追求与格调，各家有各家的说法。

 在我看来，九谷烧要持续长久地发展，一定要做到由衷的自由。

 传统工艺存在于今的理由，应该是文化累积与现代生活的结合。

 单纯追求传统，不如去博物馆参观好。

 说得再具体点儿，比如杯子，是用来盛放液体的，不漏不刺嘴是它的本质。

 在本质之外，规范有规范的美，随意有随意的美。

 同比外观的彩绘，稚嫩的线条与精致的构图，不该各花入各

眼吗?

 说来惭愧,我以这样自我的方式,设计了一套九谷烧万花筒。
 外表用九谷烧工艺做成不同形态,绘以不同图形,内部装入各色各形九谷烧残片。表达我对九谷烧自由的理解,也满足了我对童年的怀念。
 没想到,如此自我的作品,却受到了好多人的喜爱。
 这就是自由的回馈吧!

全新第四代

儿子办理完离职手续,将正式回来成为第四代九谷陶园继承人。

我当然很开心,一连几天为他做了各种美味的料理。

在告诉我决定前,我一刻都没有询问过他,只会看似随意地向他表达我自己对于九谷烧的情感。

"九谷烧真的好美啊!"

"每次创作九谷烧我都觉得很幸福呢!"

"你说,你们这代人,孙女她们那代人该如何接受九谷烧呢?"

"我们家的作品又要去国外巡展了呢!"

……

其实我很确信,他一定会回来的,不仅因为同石原老头的承诺。

石原家族从事九谷烧一百多年了,一步一脚印累积出自己的风格,得到市场认可。

年过半百,陪石原回到家乡,我才了解"根"是存在的。

儿子今年55岁，在东京佳能总部有一份不错的工作。

只是我没有想到，他竟然愿意提前五年退休，辞职回来。

"毕竟我不像母亲会设计，我需要更多的时间来学习和摸索。"

"建立东京-石川两地的链接，石川适合创作，东京适合推广与发扬。"

"前期我们两个月便要去一趟东京，建立稳固的商务合作。"

"同时我们要到各地收集好的作品，统一成新的品牌。"

"让儿子、女儿多些机会接触九谷烧，等我老去，他们到我这个年纪也能接手。"

……

儿子晚饭后和我如此聊起他的规划，我恍惚看见石原老头在点头微笑呢！

不流泪

今天有客人欢喜地买走了一套石原老头的餐具作品。

那个空掉的位置,我一时间没想到怎么补充,空了一上午,空得我有点想他了。

下午三四点,画完新作品,回到房间,企图借以收拾房间来收拾心情。

居然从壁橱的抽屉里又发现了几件石原的旧毛衣。

"应该是最后几件了吧。"我抱着毛衣闻了闻,隐约还有一丝他的味道。

将毛衣放进石原的房间,这里早已不复当年,全被我用作爱心工作室。

倒不是有多舍得,只是,既然物是人非,干吗不发挥更有意义的作用呢?

爱心工作室成立于2011年日本东北部大地震后,那场地震让很多人失去了亲人。

我无法到现场帮忙,除了捐款,一直筹划着能为灾区做点什么。

当新闻里播报缺少帐篷与毯子时,我终于有了想法。

从周围邻居开始,联合几位朋友,挨家挨户收集大家不用的毛衣。

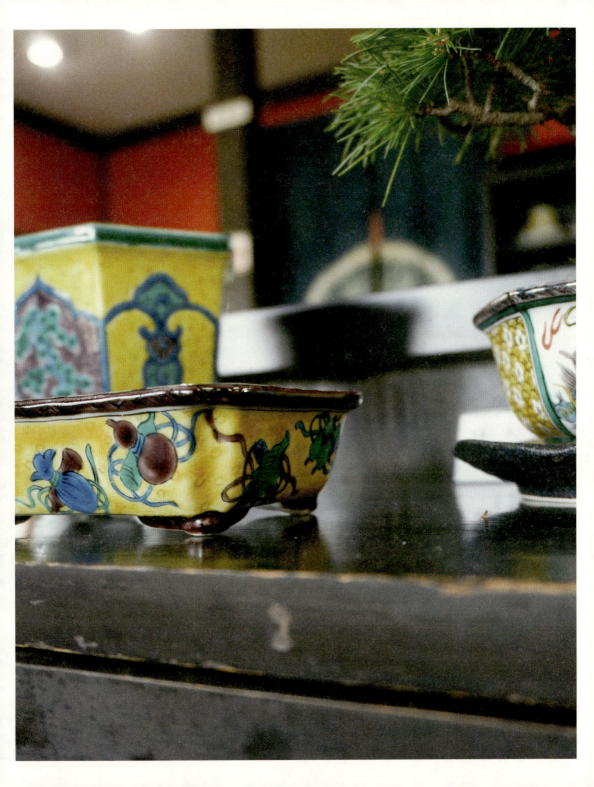

组织一群老太太，将毛衣全部消毒洗净，拆了重新织成毯子。

那段时间，大家都聚在我家，从早到晚，竟完成了几百条毛毯捐出去。

而后，我们商量成立一个爱心工作室，每个月做两次慈善活动。

就这样持续下来，将收集的旧毛衣全部制成毯子，送给需要的人。

因为是在石原房间用他留下的毛衣开始的，自然而然这里便成了我们的爱心工作室。

关上房间的门，心里泛起一阵想念，便找出家庭相册，泡一壶红茶，来到小花园。

庭院还是当年的样子呢，我和石原一起栽种的草木花朵，依然充满活力。

阳光的温度恰好，透过层层树叶洒下来，一阵微风吹过，摇晃出点点光斑。

光斑落在相册上，让我想起第一次从东京到这里的时光。

我们原本在东京生活，石原在一家大公司上班。

他 56 岁那年，为了继承家族的九谷烧事业，辞职回乡，成了九谷陶园第三代传人。

作为妻子，我当然义无反顾支持，同他一起回来，那年我 54 岁。

乡下生活不如东京繁忙，一花一草都显得更加自在。

我很快就喜欢上了这里,同石原一起学习和了解九谷烧制作。

我擅长的设计也发挥了很大的作用,一切都刚刚好到让人不得不相信缘分。

努力一段时间,在石原父亲以及工匠们的帮助下,我们创立了自己的新风格。

后来,石原离去了,九谷烧陪着我一路坚持下来,成为我生命中重要的组成部分。

有时独处,难免想他,却没有什么好悲伤的。

因为我相信,石原在他的作品中,也在我的作品中。

无论作品辗转去了谁的家里,都是我们生命的延续。

想起荒木经惟写给阳子的《愛のベランダ》(《爱的阳台》),我也为石原创作一套"爱的餐具"吧!

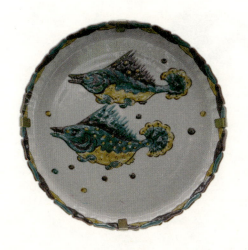

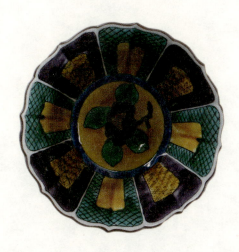

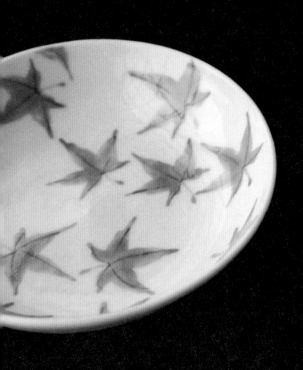

须田菁华

 须田先生有一双"贼溜溜的眼睛",说起话来硬声硬气,初次接触会给人一种特别"自我"的印象。看似精打细算的他,其实保留着倔强的孩子气。一方面希望自家的九谷烧被越来越多的人喜欢,一方面又怕太多人慕名而来打扰了现在的清净;一方面嚷着作品需要随意方显大气,一方面又严格面对每一道制作工序。

 35岁那年,须田随旅行团到过中国,从上海一路辗转到达景德镇,就为了看一眼很多日本陶瓷艺人心目中的"圣地",却发现在九谷烧的源头,由

于文化背景等的不同，它早已是另一种产物。回国后，须田更加坚定地认为自己的家乡才是九谷烧真正的诞生地，便决定坚守它，自由地抒发"纯天然的活力"。

须田的作品追求自然，从不在乎线条的曲与直，"只要创作在当下是舒服的状态，它就是好的作品"。

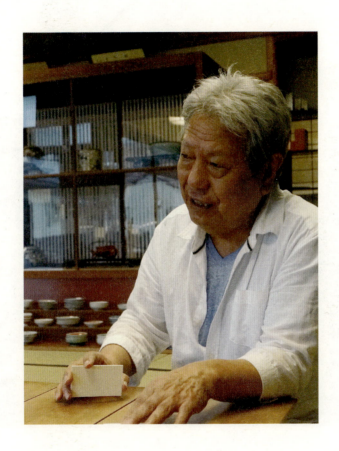

"我"的故事

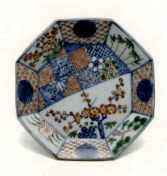

真实

我从来不相信什么耳濡目染,作为家族第四代传人,我对九谷烧的热爱来自于自身而非其他。我们家世世代代在这里,我二十多岁从大学毕业后也一直坚守在这里。我喜欢这里的一切,欣然接受身为这里的人,从事九谷烧工作,心平气和,一心一意。

现在日本文化发展越来越好,也逐渐开始关注民族文化和底蕴了,九谷烧被炒热过,慕名来的人也不少,但说到九谷烧究竟哪里好,我猜没几个人能说得出来吧?大家匆匆忙忙过着浮躁的生活,"去大城市","过好日子",都是些奇怪的想法。没有沉下心来,如何去体会日子真正的好?所以,我最不喜欢的城市就是东京。

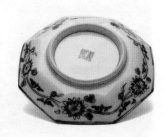

　　前些天,有几位顾客因为我店里"不准拍照"的规矩而生气,我反而觉得好笑。"不准拍照"是因为再好的照片都无法表达出九谷烧本身的气质。如果喜欢,就买下来好好使用,好好体会;不想买,就来店里好好看,我都是非常欢迎的。

　　九谷烧最珍贵的气质,在于它的"自然"。有些人画线条时容易紧张,需要屏住呼吸,但我就不是,随意些多好,线条画断了就断在那儿,如果作画的人心态都不自然了,如何做出自然的作品呢?九谷烧制作完成是用来使用的,没有人会因为碗上的线条不直就觉得饭不好吃。你看看那些做轮岛漆器的工匠们,一个好作品需要那么多工序,多累呢!我的九谷烧可没有什么精雕细琢。

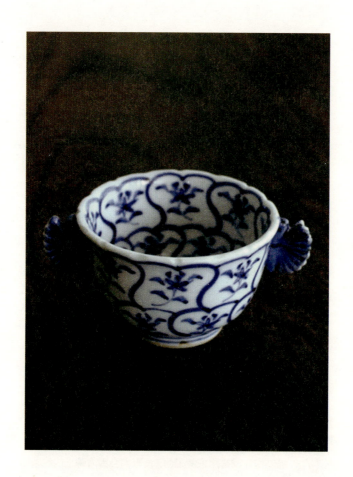

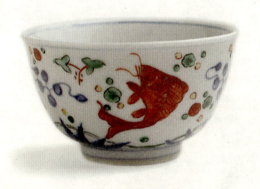

 我曾与我的老师兼忘年挚友北大鲁山人一起讨论过精致工艺与随心工艺的区别,不得不承认,精致有精致的美,随心有随心的妙,而自然的状态从来不是精致能概括的。比如叶子上的洞,就是自然的体现。秋天来了,虫子快死了,它们狠下心来想饱餐一顿,将叶子咬得破破烂烂,那破破烂烂便是真实的自然。有些人喜欢完美的,但完美本身就是虚假的啊!

 当然,这样并非说我的九谷烧是胡乱制作的,自然与乱来也有本质的区别。自然,是介于认真的基础上。我每年最多烧四次窑,每次都要保证自己处于最佳状态。每一个步骤之间的谨慎是必要的,更为必要的一定是心情,在制作时要充满喜爱,将生命的意义融于每处,对自然抱有敬意,如此才能创造真实而有生命力的作品。

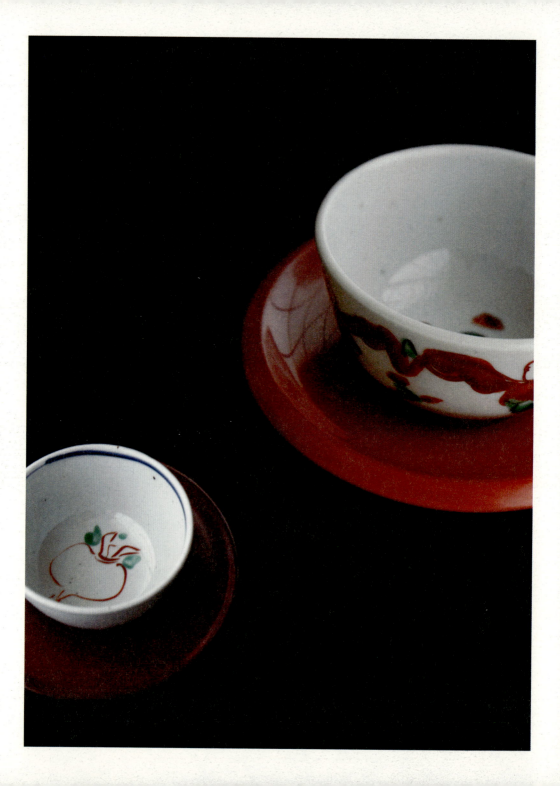

留住故事

江户版画

 约在公元8世纪，木刻版画从中国传到日本，起初，仅用作佛教寺院复制经文、图像等。相比手工书写和绘图，木刻版画能快速提高传播效率，逐渐成为部分图文书籍批量制作的方式。

 而后木刻版画经历了长期的发展，直到江户时期，才因社会环境与艺术创作的开放性，在多位艺术家的创作下形成自我风格，流行开来。当时因在德川幕府统治下，社会相对平静，随着经济发展，人们的文化生活逐渐丰富，描

写歌舞伎、相扑、花街柳巷等当代浮华景象的绘图在中下阶层广泛流行起来,这便是我们现在提到的"浮世绘"。只有江户时期的版画才被称作"浮世绘",它是日本版画发展的第一个阶段。

画师菱川师宣被公认为浮世绘的鼻祖。最初,他仅为艳情小说绘制插图,后来因插图受到热烈欢迎,菱川将这些画制成木版,印刷出来单独出售。从此,为浮世绘打开了民间基础。大约在1741年,画师奥村政信制作了有记载以来的第一套双色浮世绘版画,被后人称为"红折绘"。到了1765年,画师铃木春信制作了第一套多彩版画,被命名为"锦绘",使浮世绘的色彩丰富华美起来。到江户时代末期,浮世绘描绘的内容由原来的美女、歌舞伎转变为风景画,出现了葛饰北斋、安藤广重等以日本风光民俗为主题的版画家。

此后，日本版画进入了另一个崭新的阶段——创意版画阶段。

时至今日，创意版画在融合西方绘画风格后，延续江户版画工艺，坚持只用硬度极高的野樱花木刻版进行制作，一色一版，发展出多元的视觉和设计理念，以版画独有的方式，抗衡现代印刷技术。版画工艺，除极少数艺术家能一步到位，几乎以绘、刻、印分项进行，从而诞生了重要的"版画制片人"角色。他们做策划、统筹等工作，将各道工序联系起来，形成成品。

相较于飞速发展的现代印刷技术，江户版画与创意版画所需工艺严谨、步骤繁多，成本也相对更高，依然能存留至今，或许正因为匠人们坚持时留下的手温吧！

高桥由贵子

高桥女士的家族从一百五十年前便开始从事江户版画的印刷工作，传到她这里，已经是第六代了。高桥女士二十多岁大学毕业继承家业，由印刷做起，如今已是一名出色的"版画制片人"，独自带领十多位员工，扛起"高桥工坊"的所有外联工作。回想当年单纯印刷的时候，高桥女士感叹道："那才是真正具有匠心的时期啊，看似机械的作业，也需要至少七到十年的练习。"江户版画印刷看起来一版一色，轮流套印即可，实际操作起来可不简单。每个版式表达的画面构成不同，刷色需要根据纸张的湿度进行把握，才能呈现该颜色晕开的层次感。

高桥女士给自己设定的人生目标是："不能让江户时期遗留下来的名作消失，也不能让日本版画仅限对于历史的复制。"一方面保存历史，一方面发掘版画全新的可能性。工作之余高桥女士努力学习各类艺术，由于自己不懂刻版，高桥女士聚集了一批得力的刻版师、绘画师，除了复制古画，还将童话故事、现代绘画等通过版

画形式进行设计和出版，通过版画工艺与各类品牌跨界合作。

或许常与草间弥生、奈良美智等多位艺术家探讨发展方向，高桥女士有着很跳跃的思维模式："工作的时候需要有老板的样子，工作之余我希望自己是一位优雅的Lady。"高桥这样形容自己的同时，翻出一本登山纪念相册："刻版均取自深山里的野樱花木，所以我也常常去登山，和自然接触多了，人的心态也会变得自然。"

这份自然的心态应该叫作应对一切的从容。江户版画流传至今，的确有它的忠实受众，然而现代科技日新月异地发展，无疑对传统刻版印刷也有着不小的冲击。"复制的作品永远不可能有太大的商业价值，那么，如果用复制工艺去完成全新的事情呢？"在高桥女士眼中，闪烁着坚定的期望，仿佛明天一觉醒来，江户版画会再次站在世界艺术的中心。

"我"的故事

高桥由贵子的诗意人生

画中

我在遥远的山里
安安静静坐着
四季在身边轮回变化
听见风吹的声音
带来春天的气息
鸟醒了
鱼醒了
大自然的颜色都醒了
一层层覆盖下来
一切都越发缤纷
所以
是我在画里
还是
画在我心里呢?

高橋工房

NPO法人伝統木版画
ルネサンス

方
法

在快速的世界中慢下来

不算什么

让快速的世界慢下来

才是能力

有些技艺看起来老

是因为

守护它的人

忘了给它

穿上新衣

桥

是什么让现在更加完整?
是什么让故事更加动人?
注定有一种寂寞
能架起一座桥
桥的那头是妥协
桥的这头便是迷失
桥的那头是坚持
桥的这头便是灿烂
似是而非的日子里
请一定
相信自己

翅膀

这些古老的画
穿过梦
找到我
我不是它们的主人
但我愿做它们的翅膀
飞去繁华的街道
告诉人们山涧的静美
飞去浮躁的写字楼
告诉人们大海的力量
当然
我更愿意飞到你面前
只因你
由衷的
一句赞美

练
习

百分百还原设计

更需要长久的练习

每一种技艺

都存在温故而知新

理解

让所有的无趣有趣

相信让所有的顾虑坚定

安
静

在被雕刻之初

它们已经具备了

全新的灵魂

安静下来

你才能听见

樱花木的呼吸

远离森林以后

用自己的身体

创造更多世界

接触纸张的刹那

刻版释放的

绝不是一层颜色而已

木槿

如果要成为一朵花
我希望自己是木槿
不在乎芬芳与否
也不去和谁比赛
独自优雅地开放着
总有欣赏的人来
只怕一场急促的雨
让花瓣变得残破
那就更加坚强吧
在怎样的环境中
都不妥协地
昂头

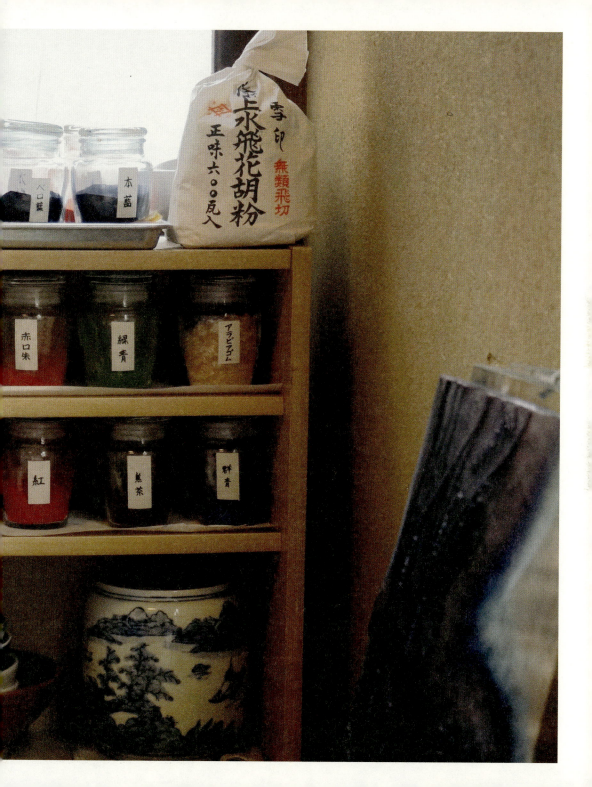

新执

当守护仅仅是守护
我们便成了复印机
再多的辛苦
都变得毫无意义
不如放开自己
用最根本的根基
变幻出全新的美丽
往往啊
被需要的
才能留下痕迹

信仰

收集刻版时
我是一块木头
制作版画时
我是一张白纸
在每个重要的片段
我希望自己比一切都轻
在整个过程里
我要求自己永远持续
因为我相信
留下故事的人
是有光的
我愿意用生命
伴随故事留下
让自己
也有光

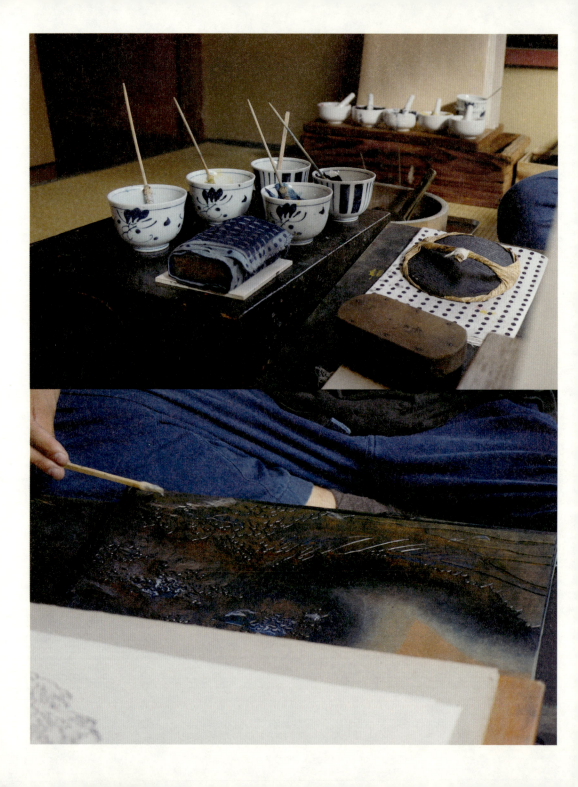

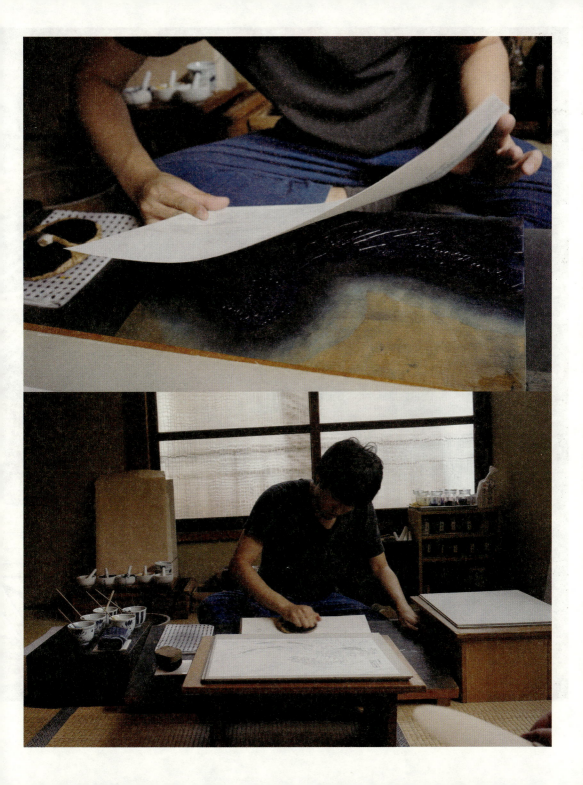

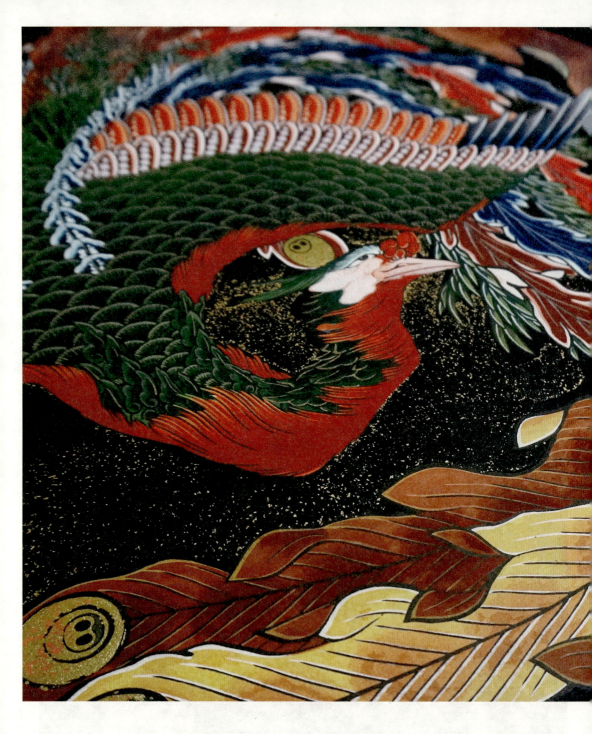

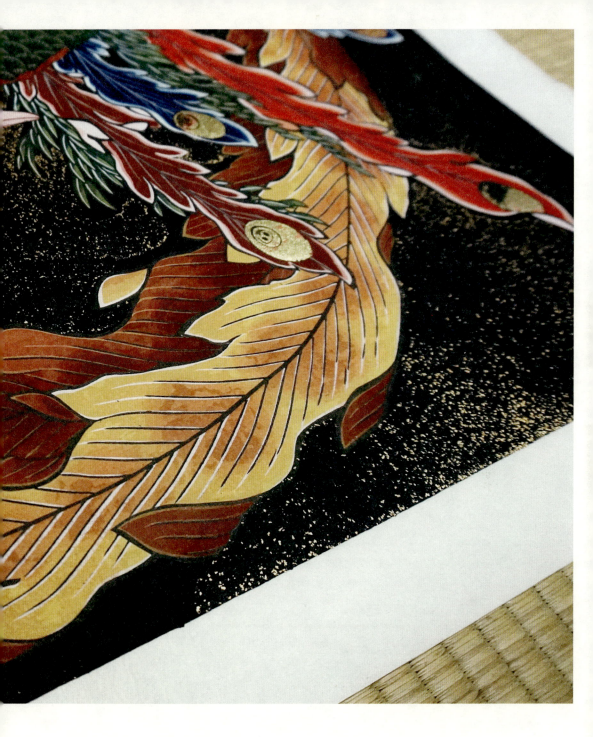

复刻

有些美好
不能成为唯一
用严谨的心
弥补原著的气
用内心的欢喜
还原永恒的传递
复刻不是什么神圣的事情
却需要绝对仔细

新旧共存

高冈铜器

 高冈铜器的起源可追溯至室町时代，真正发展则是从江户时代开始。庆长十四年（1609），加贺第二代藩主前田利长因需筑建高冈城，从砺波郡西部金屋村招来七名铸造师，他们在现今的高冈市金屋町开始铸造铜器，留下的技法随后被沿用于佛坛装饰等。

 到明治时代，因传统金工技法逐渐完善，使得高冈铜器技术得到进一步发展。明治六年（1873），它随众多日本工艺品首次参加奥地利维也纳世界

博览会,匠人金森宗七的铜器作品获奖,让高冈铜器名声大振。之后,工匠们协同高冈铜器积极参加各类国际博览会,它以其特有的铸造和上色技法盛极一时。昭和五十年(1975),高冈铜器的诞生地金屋町被指定为日本传统工艺品产地,成为日本目前唯一的铸铜器产地。

　　进入现代社会,受日本泡沫经济影响,高冈铜器面临着有价无市的尴尬局面,只能在政府政策的保护下缓步发展。与此同时也有铜器制作高手的作品出现在各类艺术拍卖行,取得惊人成绩。

四津川元将

　　喜爱喝酒的四津川先生最早从事经济管理工作，1996年才回家接手传统高冈铜器产业，而在他之前，家族流传百年的"喜泉屋"品牌早已大放异彩。随时代变迁，有价无市的铜器依然保持着当年的技法，四津川思考数年，决定成立全新的铜器品牌，"高冈铜器有四百年历史了，当然不能轻易放弃，但继续做老东西只能成为古董，不如以传统的做法，加入现代元素，说不定能杀出一条大道呢！"如此想着，四津川着手行动起来，成立"喜泉KISEN"品牌，原创与收藏同步进行，"未来一定会更好"！

"我"的故事

让历史与未来干杯

父亲从事一辈子的高冈铜器制作,见证过辉煌,也经受了衰落,随着时代发展,旧日传统作品似乎越发难以在市场上立足。媒体日益报道高冈铜器如何知名,也只有坚守制作的手艺人才知道,用心制作美轮美奂的作品,受到过瞩目,受到过赞扬,却换不来更多能改善生活的价值。多数坚守了一辈子的手艺人,仅靠来自民间和寺庙的旧物修补需求为生,虽说他们多有苦行僧的觉悟,只要能继续做下去,生活辛苦点也能忍受。以铜器制作养活全家的父亲,常因此事闷闷不乐。

我在大学任性地选择了自己想要做的经济管理。工作这么多年,也积累了些许资源,每每与家人聊起铜器现状,都觉得似乎我们错过了什么细节。在经历了自己想要经历的生活后,我于1996年收起心,答应父亲继承家族事业,潜心学习了两年工艺基础,并在1998年正式接手。

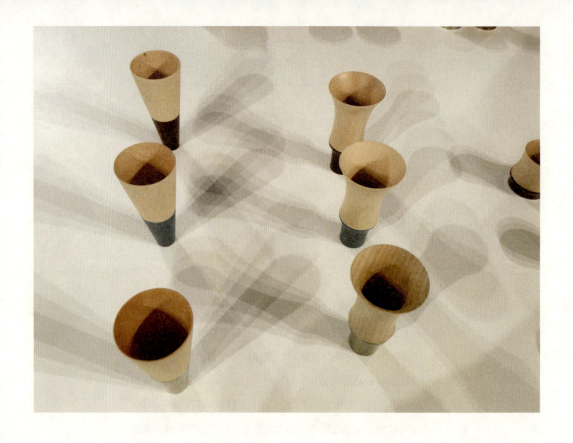

与长期工作的手艺人相比,我的技艺自然过于生疏,便利用之前工作累积的资本,额外聘请了几位工匠同家族其他弟兄一起创作,这期间我按捺着心中想要革新的冲动,按图索骥地了解传统工艺,直到 2012 年,才提出从现代生活需求出发,用现代化品牌思维进行作品开发。我的这个想法得到家人的认可与支持,在家族流传下来的老品牌"喜泉屋"下,开创了全新的"喜泉 KISEN"品牌。

第一项产品开发我选择了日式酒杯，私人原因是我对日本清酒的爱随着年纪与日俱增，官方原因是酒杯是亲友团聚时必备用品，有一套好看又实用的酒具，在喝酒时是一件分外美妙的事。刚好，全球正在流行日本清酒，不如借助清酒的推广将我们全新的酒杯一并带出。总之，我想明白以后便同工匠们认真地创作起来。

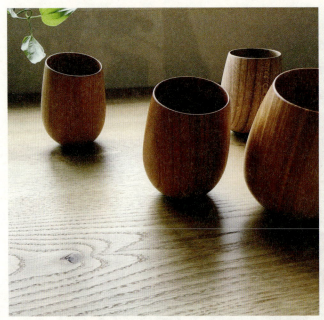

 关于原材料的选择，我们争论了许久。"既然是铜器品牌当然是从铜器入手。"有人如此说。"既然要做新品牌，为何要局限于一种材料？"有人反对道。就我个人而言，继承与传播传统工艺当然是首要任务，但如何活下来，如何让传统工艺从工艺品进入到人们的生活中才是重点，"不如曲线救国吧，"我向众人提议，"传统技法我们一定要熟悉再熟悉，传统作品的样貌我们也要铭记再铭记，用古老技艺做出新东西才是真正的传承啊！"最终，大家同意尝试用各类材料，完成全新的"铜器"品牌。

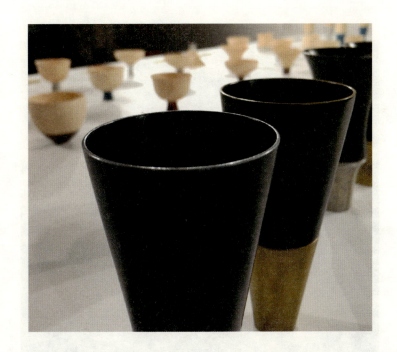

 如今,我们酒杯的系列不仅有"木+铜",还有"铁+铜""银+铜"各种复合材料。同时,我们更面向全部铜器工匠,定期收集购买他们的作品,结合传统线与现代线,形成完整的"喜泉"品牌。我相信,如此"改革"一定会为高冈铜器,甚至其他传统手工艺带来新的生机!

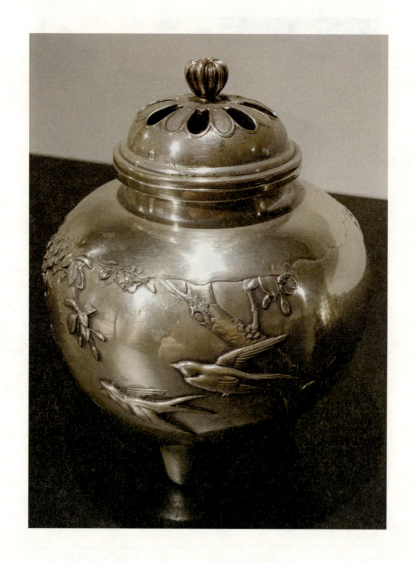

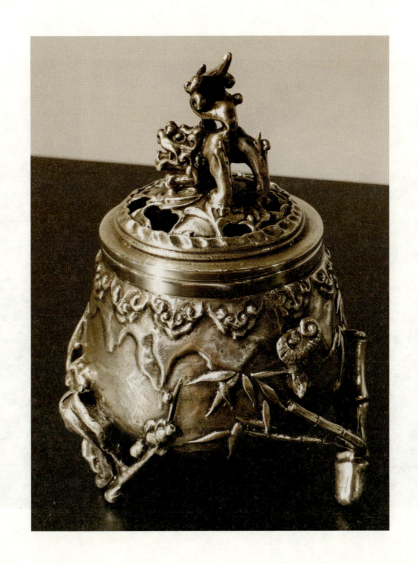

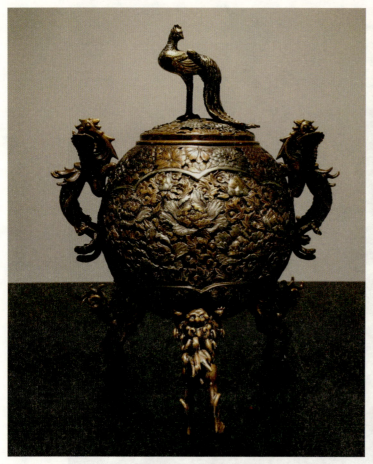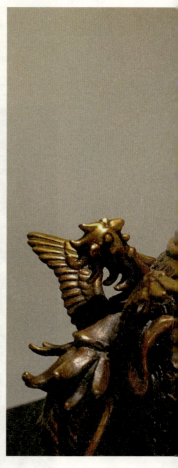

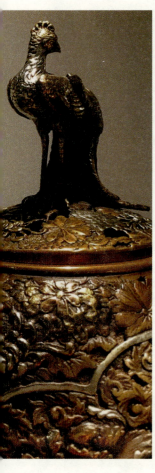
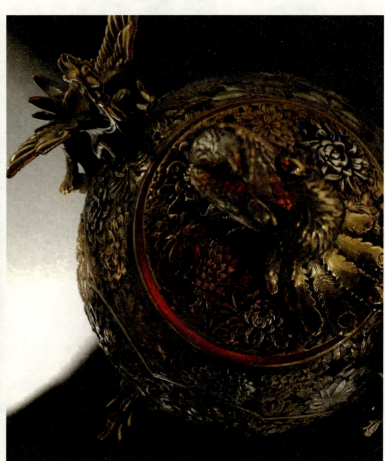

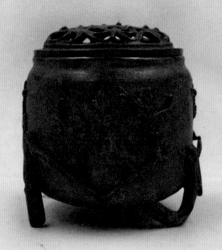

木已成舟

井波木雕

 井波木雕是日本著名的雕刻技法，它源起于镰仓时代（1185-1333）后期。起初仅为寺院佛阁的木工雕刻。

 到天正九年（1581），位于井波町的瑞泉寺被当时的武将佐佐成政烧毁，为了再建寺庙，井波雕刻艺人远赴京都，向本愿寺御用雕刻师学习技法，学成之后，将成熟技法带回井波并向当地更多木雕艺人传授，此为井波木雕的开端。重建后的瑞泉寺也成了井波的标志性建筑，名扬八方。

在之后的发展中，井波木雕亦与寺庙有着密切的关系。瑞泉寺多次修整，从某种意义上承载了井波木雕的再度发展，建设周边寺庙，为更多井波木雕工匠带来了工作机会。由此，井波木雕制作的工艺和技巧发展更加完善。每项雕刻从粗雕到完工，需要百种以上的工具，通过手部力度的运转与雕刻的细腻讲究，将所饰之物表现得淋漓尽致。

　　与此同时，贵族家庭对于井波木雕的追求，使得井波木雕从寺庙延展到了日常生活中，运用在日式房屋的栏间、屏风、吊阁等方面，成为彰显身份的象征，风潮盛极一时。安永三

年（1774），井波雕刻师们形成体系，延续至今。

昭和五十年，井波木雕被官方认定为传统工艺品。昭和五十四年（1979），井波建立井波雕刻传统产业会馆，并设立了井波木雕工艺高等职业训练学校。鼎盛时，井波约有一百五十家雕刻机构，雕刻师达三百人。然而，随着时代的发展，日式建筑日渐稀少，井波木雕行业逐渐萧条，多数雕刻师或另寻工作，或转向艺术创作。所幸井波木雕复杂的技法在政府保护下得以流传，少数坚守的手艺人也以个人之力努力寻求新的发展。

前田孝太郎

　　前田先生是为数不多的井波木雕坚守者，85岁高龄了，依然不愿"退休"。一辈子的自豪都在雕刻过的作品中，只是未曾料想，让他自豪的井波木雕却开始呈现"行将就木"的状态。原本不说话只动手的技艺，变成多做讲解少动手的宣传。前田先生如今主要的工作，是在博物馆里向游客讲解工艺、表演雕刻，"也只能通过不断雕刻，让自己心如止水了"。

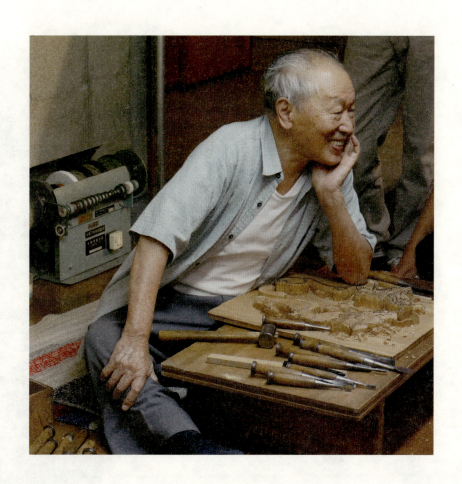

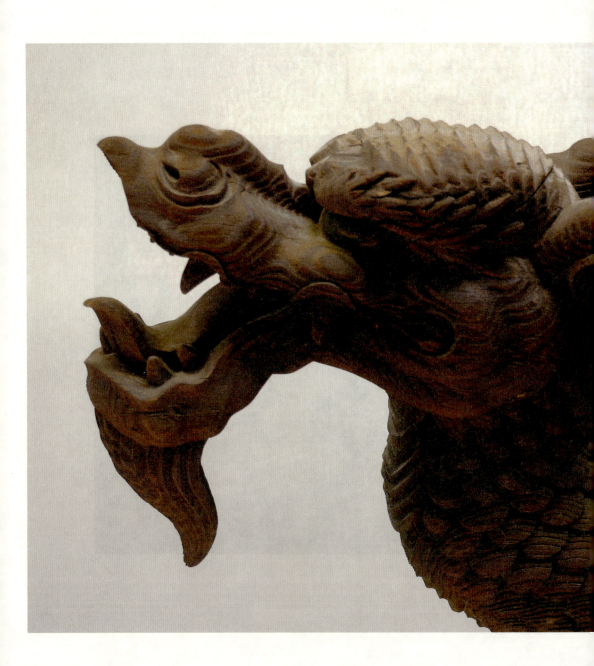

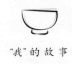

"我"的故事

欢迎光临

 我依然可以靠木雕这门手艺自给自足地生活，已是很值得感恩的事了，我猜想，这是佛祖给我最后的庇佑吧！只希望这样的庇佑能再多一些，覆盖到整个井波木雕行业中，不求再创辉煌，只盼能源远流长下去。

 到现在，我依然为自己是一名木雕师而感到自豪，毕竟这可不是什么人想做便能做的工作。成为一名木雕师，除了靠长期不断的练习与坚持外，更需要平和的心境与超前的思维。开始接触木雕到现在，已过去五十个年头，全靠那些年井波木雕风靡的势头，现在的我才能做到随便一块木头，看一眼便知道它能做何用途，不用画图立刻上手。这番自夸我曾作为鼓励讲给几个徒弟听，那时他们都对技艺充满了憧憬，毕竟是个既赚钱又体面的工作。

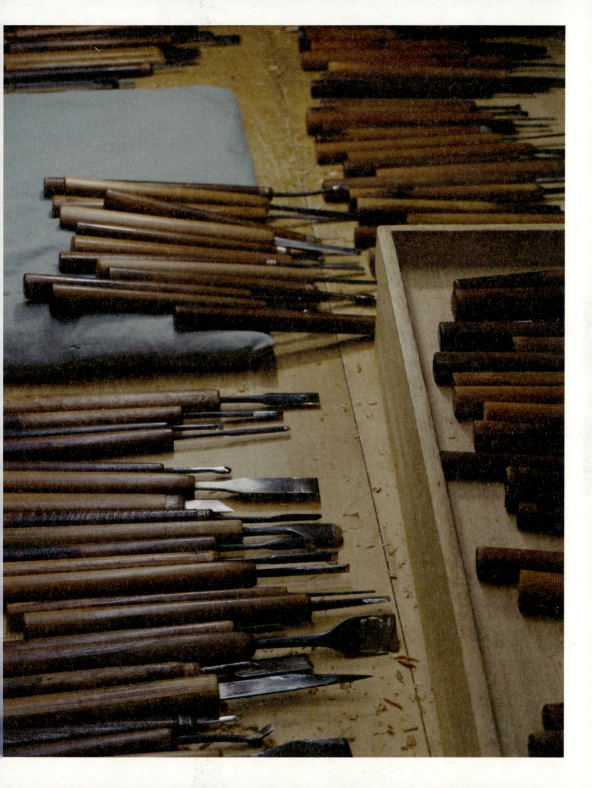

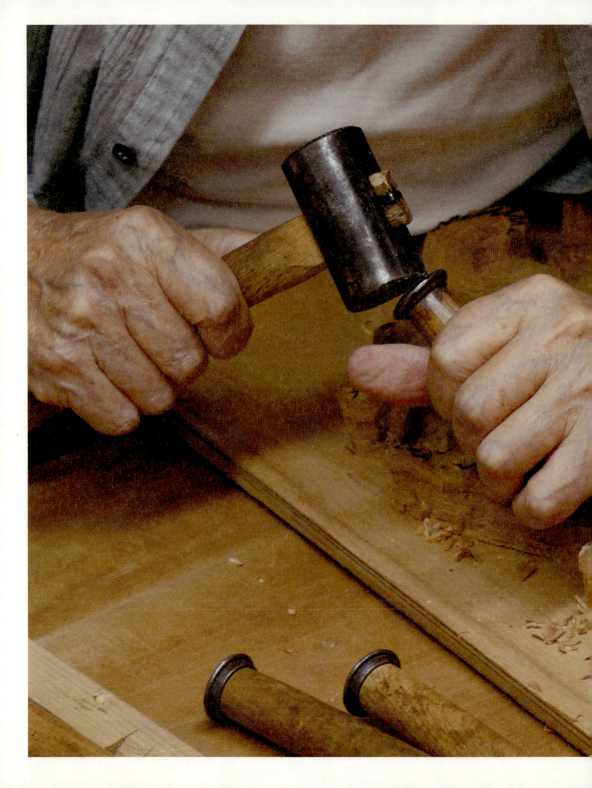

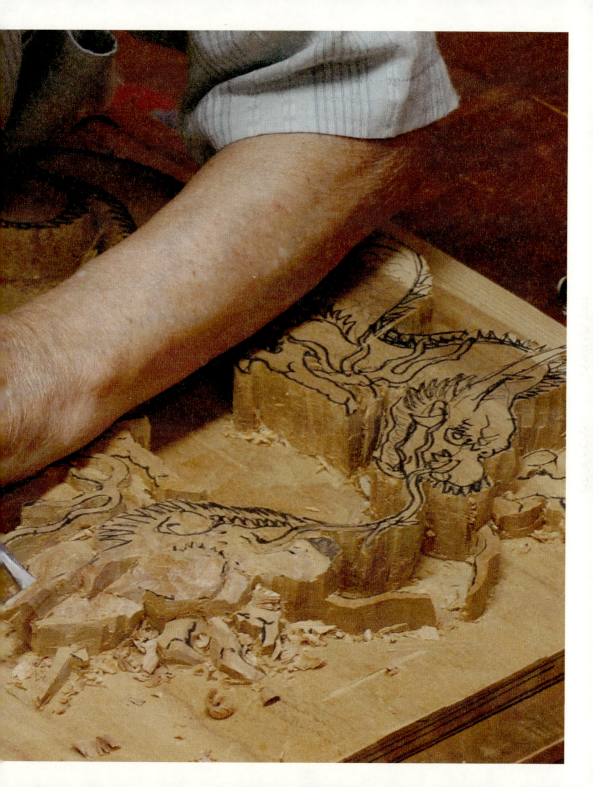

即便是现在,在我们这代人心目中,家里有井波木雕的人也是值得尊敬的,能大面积使用井波木雕,说明这个家的主人是位努力工作的人,有身份和地位。这并非势利的看法,而是井波木雕使用的木料大都名贵,雕刻步骤繁复,用时良久,不认真工作赚钱可是消费不起的!不过话说回来,井波木雕的诞生也并非为了证明拥有者的自我价值。我是我们前田家第二代传人,父亲做木雕师,最初的缘由是寺庙。

 我们这里有一座名为瑞泉寺的寺庙，距今已有近七百年的历史。寺庙全为木质结构，历代木雕师在庙内雕刻着各类美轮美奂的作品，无论是梁上栩栩如生的游龙，还是围栏上熠熠生辉的狮子，哪怕一片浮云看久了都像要随风而动。寺庙庇佑这一方水土的居民，自身却屡遭劫难，多次失火。每次翻修均需大量工程，从而诞生了众多木雕能手。而寺庙的雕刻深入人心，人们希望借助寺庙的福分，保佑自家安康，木雕逐渐演变为居家需求。

儿时，我常随父亲去各家量尺寸，商量每一块木料的用途与造型，订单多到应接不暇。待我长大后，继承了父亲的技法，经历过数十年的繁荣，带过几轮徒弟，以为人生就是这般精彩了。随后，日本经济大萧条，现代建筑替代古早建筑，人们不再寻求井波木雕用以证明自身了，活儿越来越少，纵使我们将传统图案转变为现代风格，也再难稳步前行。徒弟们纷纷转行，和我一同坚持下来的，区区二十九名。大家还称我先生，看我做工时也会发出赞叹的声音，只是，除去极少旧宅与寺庙翻修外，再无任何可供发挥的地方。有时看着手里的木头与伴我一生的工具，竟觉黄粱一梦。

不远处传来几声稀疏的惊叹，那是零散游客参观木雕工艺品发出的声音，闭上眼，随意挑起一块展示用的杉木，准备好工具，静待游客们参观到我的区域。不想听到什么赞叹也不想回答什么问题了，沉下去，像木头一般，揉揉双眼，开始不断重复地展示。向导会向大家介绍："这位叫作前田孝太郎的老先生，是一位知名的木雕师，他现在为大家展示的是井波木雕最难的初敲步骤……"如此反复，直到下午五点半博物馆闭馆。我像被历史豢养的吉祥物，完成今天与木头的互动，领完微薄的薪水，漫步回家。

明天还要继续呢，各位，欢迎光临井波木雕博物馆。

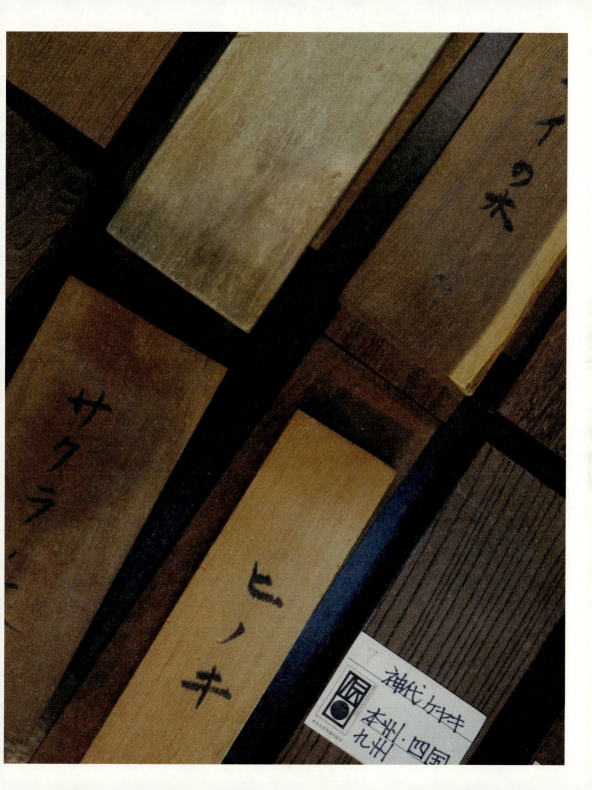

木纹

参加博物馆组织的木雕师聚会，有人喝了点小酒，嚷着要复兴井波木雕，一时间，大家突然充满了再次振兴行业的希望。"那我们该怎么办呢？第一步该怎么做？"理事长也是充满激情地一问，却立刻吹散了一伙人的希望。大家沉默下来，因为没有人知道该怎么办，曾经有人尝试将木雕缩小成工艺品，供游客当伴手礼购买，但无法在日常生活中使用的摆件，是不能形成大规模效应的。于我心里，也不乐意如此作为，井波木雕曾是富足的代名词，怎能为了存活如此妥协？

想起前些日子，山田带来一块楠木，请我帮他雕刻一副牌匾，用于孙女结婚布置新家。我们兴高采烈商量了几套方案，这里镂空，那里走线，随着木材纹路进行细致的规划，末尾，他突然想起："孙女新家多数是现代化设计，要不，我们还是做个简单的吧，我怕这块牌匾和她家格格不入呢。"格格不入，似乎正是井波木雕于现代生活的地位。摸着木材思考了两天，我将它退还给了山

田。因为我着实找不到内心的平静了。每每在我快要下刀时,总有一种奇怪的感觉冲出来,混淆我的判断。这个年代,受托做一次新的雕刻已经太不容易了,放弃当然不舍,但我真的不知道从何下手了。

聚会第二天是周一,博物馆休息,我早早出门,到瑞泉寺清理这两天不舒服的情绪。我并非佛教徒,但寺庙能让我安静下来。以往遇到雕刻瓶颈或心气浮躁的时候,我总爱躲到瑞泉寺,听听钟声,透过檐前的雕花看着蓝天发呆。平静,是雕刻时必要的前提,只有心如止水,专注到当下的状态中,才能做到刀刀精准。只是,平静的心,要如何在浮躁的社会中保持呢?若井波木雕真的再次大受关注,我还能像当年一样充满激情地创作吗?这样那样的问题浮上心头,让原本混乱的思绪更加乱糟糟。

到了寺庙门口,恰好听到一声钟鸣,深远洪亮,在我心里荡起一阵"回归"的感受。我是有多久没有如此细致敏感了?踏进庙门,早已烂熟于心的庙宇楼阁竟显得亲切又陌生。一步步踏上正殿的木质阶梯,泛起一阵受到安慰后的鼻酸。沿着木质栏杆游走一圈,回到偏殿,寻一处无人之地坐下,再次想起往日辉煌时光。这些年,我雕刻了多少木头,如今它们是否安然无恙?会因责备我的技法而郁郁寡欢,还是会因感谢我的工艺而昂首挺胸?我的骄傲与失落,一时间像融化的雪,铺展在庙前的地板上,惹来一阵风,

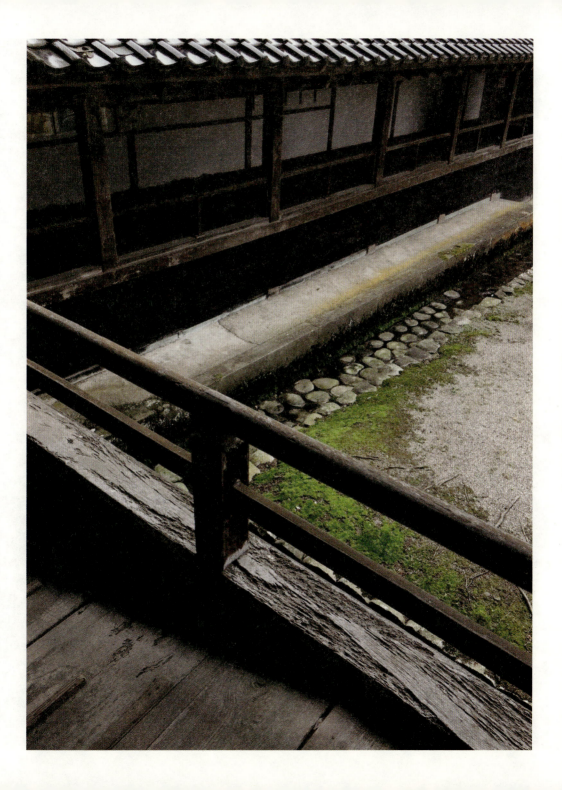

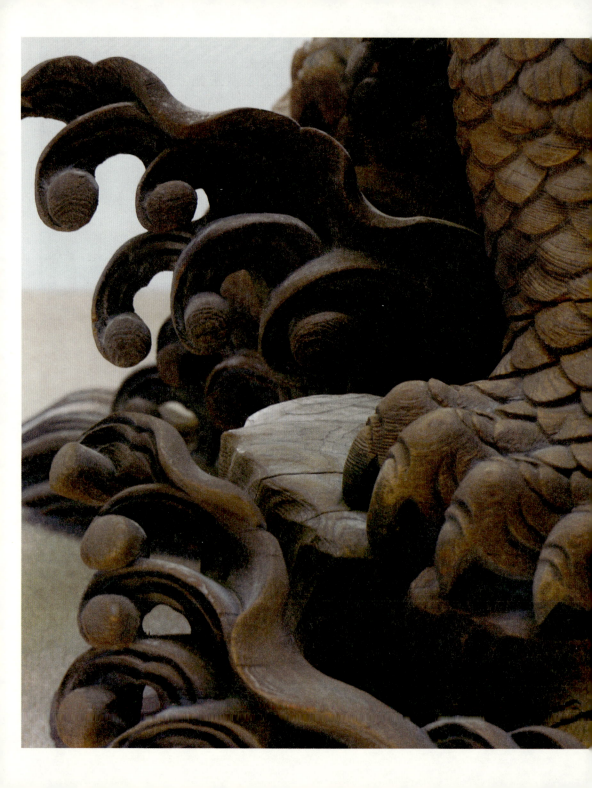

吹起片片红叶,落入眼里。

心里的不平,仅仅因为大环境使然吗?还是因为我打心里看不上当下博物馆的工作?又或是因为早年木雕带给我的富裕不复存在而失落呢?其实,多年的积蓄,养大了儿孙,现在自己养老也足矣,我答应到博物馆工作的初衷,并非只是为了赚钱啊!我在博物馆给大家展示的目的,不应该是让更多人知道还有井波木雕存在吗!

每一块木头都有专属于自己的纹路,这是从树木到木头被凝固的永恒。我也有自己的纹路,纹路中刻满了井波木雕,无关环境,无关金钱,纵使再无人可传,也要独自承载,哪怕看起来力量微弱,也该毫无怨言地坚守下去啊!

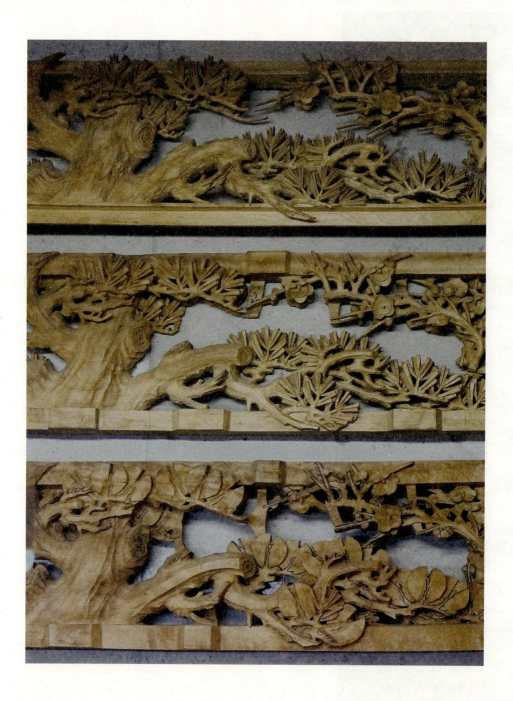

滋味在身

轮岛漆器

 在所有手工艺中，漆艺一定是日本之光。日本漆器文化最早可追溯到绳文时代（公元前13000-公元前300），一路发展，到奈良时代，随鉴真和尚东渡的中国唐代漆艺匠师，将中国盛唐时期优秀的髹漆工艺带到日本，对日本漆艺发展起到了巨大的推动作用。

 在众多日本漆器中，最有名的当属被列入日本"重要无形文化遗产"的轮岛漆器。轮岛漆器从室町时代开始出现，至江户时代，依靠沿路走卖的方式

扩展至日本，工匠们对传统工艺的坚持保证了它的优秀品质，延续至今，仍是名贵工艺的象征。

轮岛漆器以轻盈精美耐用著称，坚持不使用合成树脂或合成涂料，对于木材的选择更是严格：碗类用榉木做胎，饰品用桂木做胎，双重盒、三重盒用桧木做胎。从选材开始，打磨木坯、打底、上漆、装饰……反复经历将近两百道工序。所有材料与工具均取用于大自然，鹤羽、相扑头发等做成的器具别具一格，充满自然的神奇。

轮岛漆器的另一项备受瞩目之处在于表面装饰的制作工艺，其中以沉金、莳绘备受称道。沉金是在涂漆面上用刻刀雕刻纹样，再用金粉填埋刻痕的技法，包含线雕、点雕、片雕等方式，反复制作，使得成品平滑如初，视觉立

体。莳绘则是用漆液描绘纹样，再撒金银粉和天然色彩的装饰方法，层层叠画，形成层次。两项技法难度颇高，需要极大的耐心与熟练的技艺，才能做到让画中之物活灵活现。现存众多大师作品中，这样的技艺被视为珍宝，无论飞禽走兽还是花鸟鱼虫，均细节突出，栩栩如生。目前，全日本能达到"人间国宝"级的工匠中，运用沉金的在世仅一位，运用莳绘的在世仅两位。

　　目前轮岛漆器制作采用分工制，一般来说，每家工作室仅负责其中一项技法。在人口不到三万的轮岛市，从事与漆器相关工作的约七百家，从业人数近三千人。产品线也从传统日常用品扩展到其他领域。作为日本手工艺代表，轮岛漆器将通过工匠们的坚持，迎来更加光明的未来。

中滨仪太郎

中滨家族在整个轮岛漆器行业中,一直从事上漆工作。上漆对于轮岛漆器来说,看起来没有太多"创造性",但却是非常重要的步骤。一道一道来回反复,需要做到漆薄且均匀,每上完一层,都要等到自然晾干后才能继续。上漆也是门技术活,十名学徒中往往只有一两名能成为合格的漆工,才有资格刷第一道漆。

中滨先生作为家族第四代,五十多年来一直与漆为伴,因轮岛漆器人气居高不下,"虽没有大富大贵,却也不曾担心过生活问题"。目前中滨先生与妻子、两位徒弟一起经营着自己"没有招牌"的刷漆工坊,每年冬天是最繁忙的日子。如此"静态"的工作给了中滨先生很多自我思考的时间,虽然"看起来不华丽,但也让人充满了自豪"。对他而言,这是一份可以奋斗一辈子的事业。

"我"的故事

时间静止

比起阳光明媚的时候,我更喜欢下着小雨的轮岛,撑一把伞沿着小道走到海边,看河与海在雨中交接,历史的厚重感会渐渐地如蜃楼般浮现在心头。或许,这是我们轮岛人才有的独特想法吧。

由于半岛环境使然,我们的耐心似乎比大城市的人大许多,生活节奏也更慢,慢得有时间思考一滴雨的温度。这片土地自我有记忆以来变化实在太少,现今69岁的我依然能看见16岁时穿梭的地方,时间在这里,有一种禅定式的静止。恰好这种时间的静止,最适合于耐心创作。所以,这里诞生了让全日本都自豪的轮岛漆器。

现在的轮岛漆器处于人气极高的时期,为了大力发展,工会

建设了开放式学校，除家传技法外，很多工匠也接收学徒。除了有少数大师独自完成全套作业，其余的工坊则根据自家状况专注做一项技法。我没有天赋成为漆器大师，也没有条件成为漆器商业推手，在轮岛漆器漫长的发展中，仅用自己短短几十年的生命，专心投入到刷漆工作中，光是这点，就够我自豪了。

我曾有位学徒，跟着我两年时间，最终撂下一句"太无聊"而离开。上漆没有沉金、莳绘等技艺那么华丽，却是上色工序中最最重要的基础。在漆器木质坯底成形后，为了让器物坚固，我们需要用轮岛特有的硅藻土混合生漆，缓慢而均匀地反复上漆，越薄越好。每上完一道后还需要晾干才能继续。这是一个屏息操作的过程，稍有不慎，便会在漆器上留下"疤痕"。唯有严谨地涂

刷出来的漆器才能坚固美观，给使用者最好的感受。

慢工与效率对于上漆来说也是两回事，每次工作时，我都计划只做八小时，一旦动起手来，才没精力去理会时间呢。看似反复的工作，却有别样的趣味。心无杂念以后，你能将自己变为刷子与器物的一部分，感受两端的轻重，让漆与器紧密贴合，自己的生命与信念，就这样一秒一秒镀上去，成为漆器的守护，伴随它们进入人们的生活。

所以，上漆真的无聊吗？单一的颜色与手法需要注入的可不仅是热忱！在单纯的思维中，找到丰富的价值，这才是这份工作与时间发生的化学作用所留给我们思想最宝贵的财富呢！

习惯成自然

 妻子远嫁东京的表姐到轮岛旅行，顺带来家里做客，恰巧我们接了一批盘子的刷漆任务，整个房间里堆满了刚刷完第一遍漆的货品。虽说是亲戚，如此乱糟糟的场景也着实说不过去，我提出为她就近找一间旅舍。谁知表姐想与妻子多聊聊，还是住了下来。

 晚餐由妻子在家里准备，所有器皿都采用我们轮岛漆器。这是表姐第一次使用它们，不由得发出赞叹："看似厚重的碗，捧在手里竟如此轻便！""盛满饭的感觉也是很奇妙呢！"妻子好生自豪，抑制不住嘴角的得意，认真讲解起来。

 一个小小的碗，需要一百三十五道工序，历经半年的时间慢慢制作才能成形。干燥轻薄的木材在漆的层层保护下保持着最初的质感，几经使用，吸收食材的气息，服帖于主人的生活，成长出独特的形状。早些年，地位高的人才有资格使用轮岛漆器。前辈

们将做好的漆器卖给官方指定的组织，再由组织售卖给个人。哪里买哪里卖在一开始就分好工，有效防止了作品泛滥导致的粗制滥造，从源头上促进口碑传播。

丰富的晚餐，几壶清酒，就着轮岛漆器的话题，我们开心地聊到深夜。临睡前与表姐约好，明日带她去镇上参观博物馆，看看大师们的作品。

第二天的行程却因表姐身体不适而取消。一大早，表姐满怀歉意地提出忍了一晚上的问题："生漆气味那么重，一夜下来有些头晕，身体各处也有些痒，你们完全没有感觉吗？"说实话，作为漆器世家，祖辈都从事这样的工作，我自然没有任何感觉，妻子作为我的得力助手，同住几十年，也没有任何异样。生漆与空气接触发散出来的味儿，一般人也许无法接受，但我却是久久不闻便会不安呢！若说有异样，我们身体里也产生了强大的抗体吧。生漆来自漆树，是天然的产物，只要对大自然怀抱敬畏之心，我们这些漆器工作者一定会受到庇佑的！

表姐调整好身体后，同我们一起参观了大师的漆器作品。临走前，在展览馆一楼的商店里，为家人购买了一套纯色漆器。"虽然我不习惯生漆的味道，但成品漆器我可是再也舍不得放下呢！"她笑嘻嘻地说道。

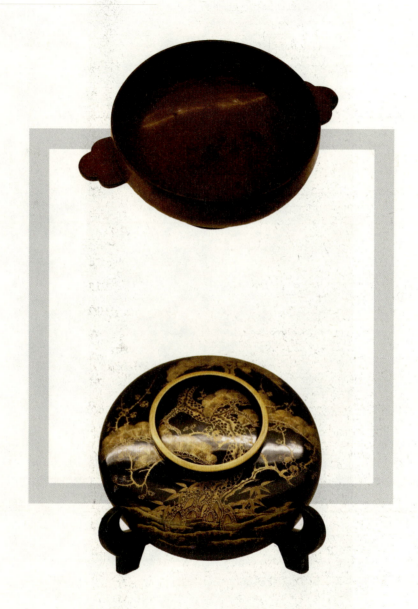

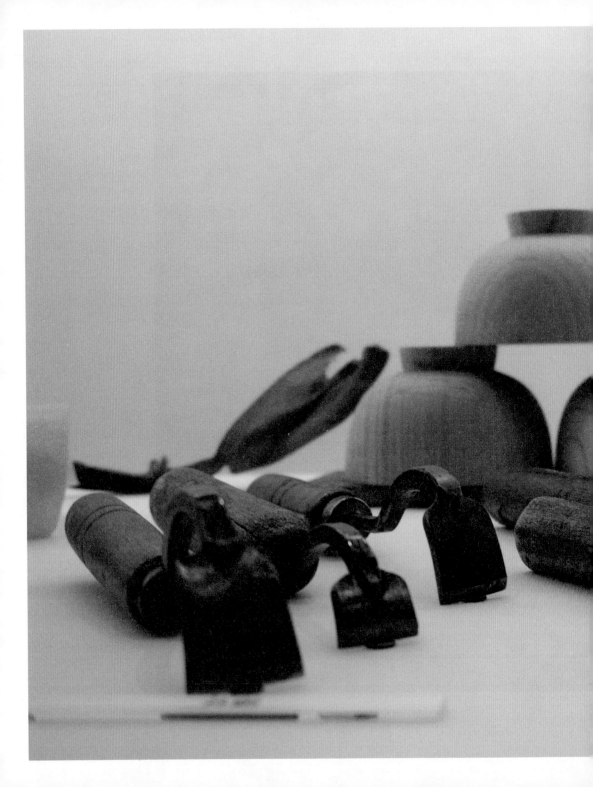

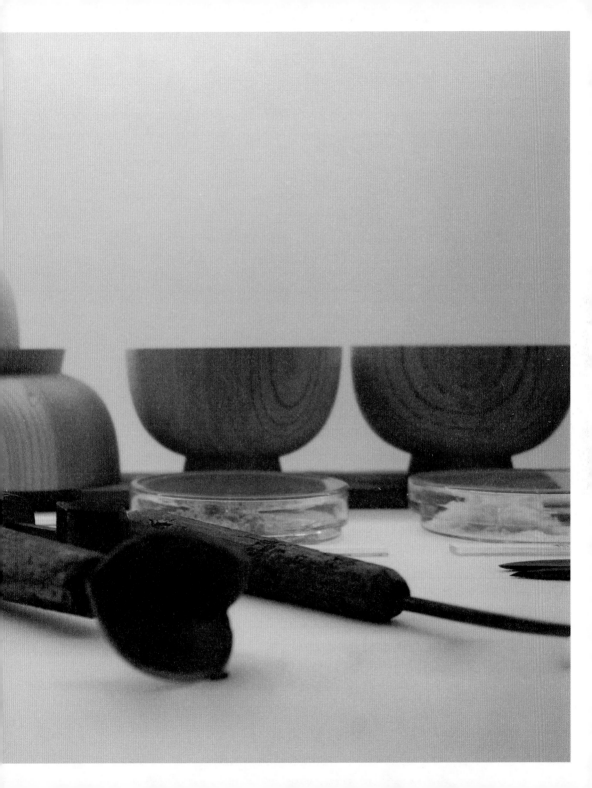

祭树

　　因为地理环境的优势，轮岛从不缺木材，轮岛漆器之所以著名，正是因为轮岛漆树的漆质量上乘。随着时代发展，漆树越来越少，纯正的日本漆越发昂贵，价格一度高出进口漆六到七倍。很多地方除了寺庙或官方指定的项目外，已开始增量使用越南、中国等地的进口漆了。在轮岛，野生漆树屈指可数，还好存有农户自己栽种的漆树园可供提取。

　　伊藤是职业供漆人，每年6～10月在深山里割漆，其余时间游走于越南、中国云南等地，建立其他的原料渠道，我们家所用的漆均由他提供。伊藤为人正直、性格开朗，做事常一根筋，所以除去工作接触外，我与他也有些交往。

10月初,我接到伊藤电话,邀请我同他去参加一个森林聚会,说是因为今年漆量不错,为了感谢漆树对我们的庇佑与支持而举办。"像你这种大量用漆的家伙,真该心怀感激地一同前往才是啊!"刚好最近交完一批作品,正打算休息几日,被他这么一说,便头脑一热答应下来,约好妻子同行。

出发当天,伊藤早早开车过来,顺路买了一大堆香烛贡品,煞有介事的样子。我想起自己背包里妻子准备的饭团和便当,突

然有些不好意思。途经沿海公路，打开车窗吹了吹海风，一阵远足的喜悦泛上心头。轮岛漆器近年来追求生活化、品质化两条线发展，加之沉金、莳绘等顶尖工艺除去几位"人间国宝"外，还未出现手艺突出的后人，我这种"基础刷漆匠"的工作就变得更加繁忙，少有机会出门"放风"。几个转弯过后，伊藤将车驶入林间，大约十分钟后到了只能步行的地方。一直怀抱"短途旅行"心态的我，也渐渐收起了欢快明朗的心情。

同行两辆车，除去我和妻子，其余都是依靠卖漆为生的村民，越接近漆树林，大家神色越凝重，仿佛要去的是一片未知的森林而非他们平日工作的场地。当漆树真正出现在我面前时，震撼的画面让我一时间湿了眼眶。回望妻子，早已泪流满面。一棵棵漆树整齐地排列着，它们身体上全是一道道横纹切口，残余的漆液从树干中滴出，努力修复着已有的伤口。伊藤介绍说，刮漆一般分为"死刮"与"养生刮"，"死刮"是指一年内迅速取材，将一棵树用尽到死，因漆树的自然反应，快速砍倒后，它的"子女"经仔细护养能迅速长成，这样资源不会枯竭，且经济价值更高，他们一般采用的都是"死刮"。也就是说，现在我们眼前这些伤痕累累的漆树即将死亡，从它们存在过的地方，将长出它们的后代，如此轮回。平日里，刷好一只碗，大概需要30克的漆，若大规模作业，需要这些漆树流多少血啊！

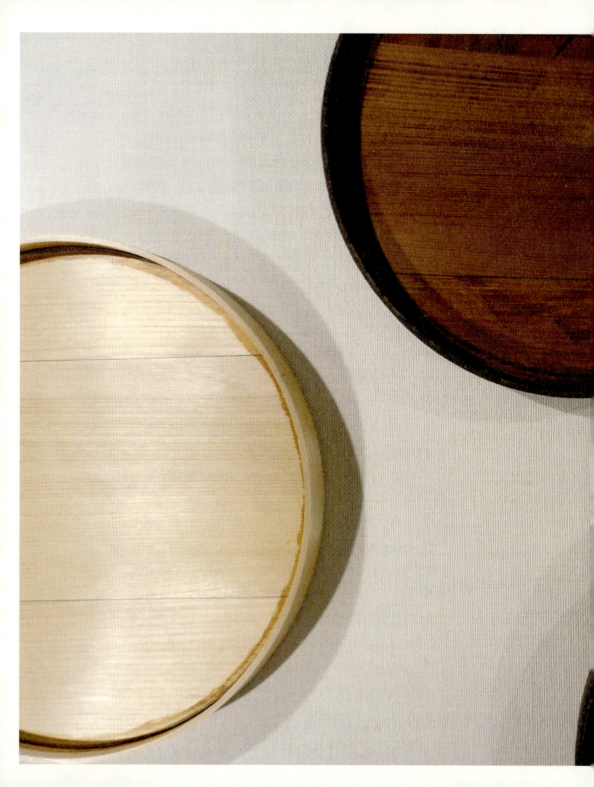

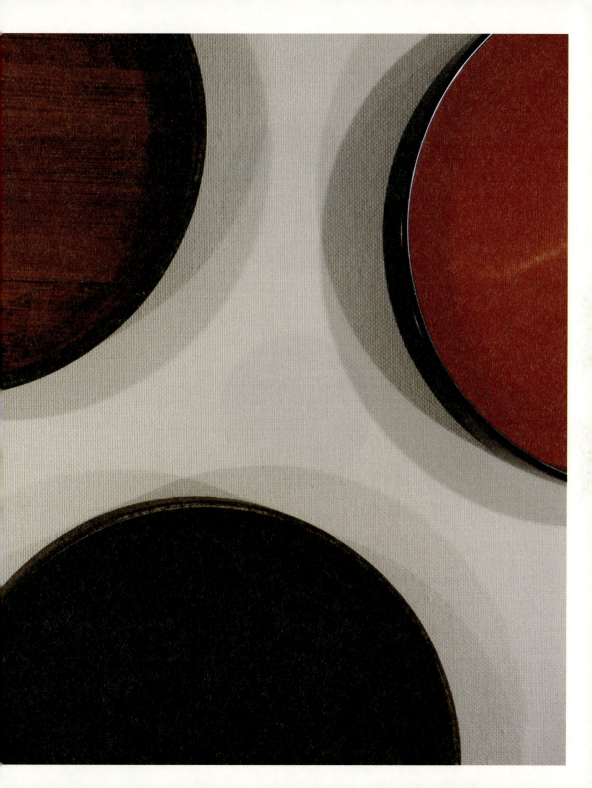

　　祭祀活动在伊藤另一名朋友的指引下开始,大家用拜神的方式完成了庄严的仪式,看着这一棵棵漆树,我暗自发誓,一定要加倍认真对待每一次作业,绝不浪费一滴漆。感谢大地之神创造了如此神圣的物种,感谢每一棵漆树无私的奉献!正因它们,轮岛漆器才得以越发受瞩目,我们才能拥有此刻的生活。

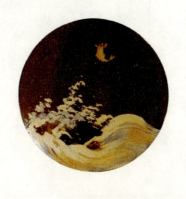

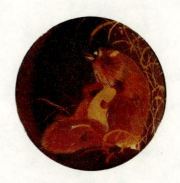

回程车上,大家都沉默不语,伊藤拧开收音机,传来一首古老的歌谣:"古いアルバムめくり / ありがとうってつぶやいた / いつもいつも胸の中 / 励ましてくれる人よ……"(翻开泛黄的旧相册 / 轻声呢喃着谢谢 / 感谢一直存于心中 / 给予我鼓励的人……)

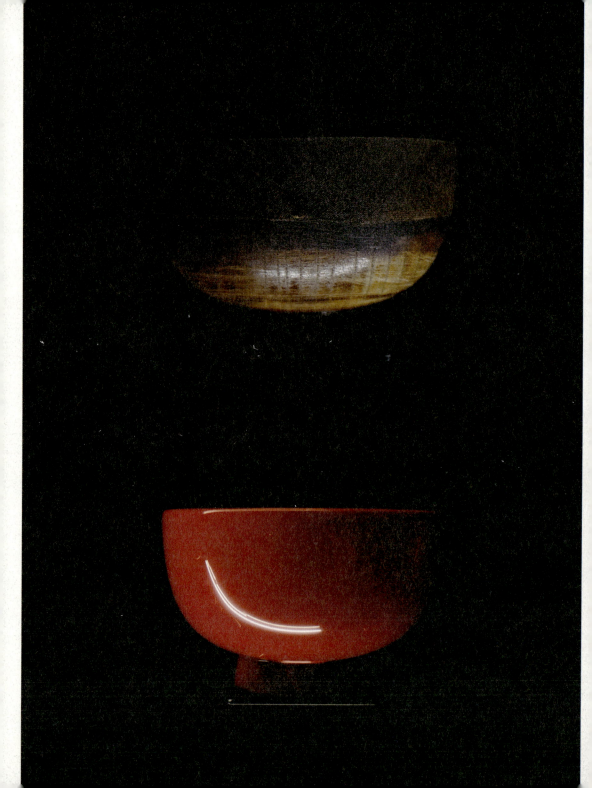

神的遗物

宫岛木雕

 宫岛并没有原生的雕刻技术，相传，是由工匠们在建造神社时带来的，后由家具木匠们传承下来，江户末期，一位名叫波木井升斋的雕刻师把更先进的木雕工艺传到宫岛，木雕制作开始被运用在家庭装饰上。

 另一方面，嘉永年间（1848-1854），用旋转的辘轳制作木制工艺品的技术传到宫岛，开始有了辘轳细工技艺产品，比如圆托盘、果盘、抹茶罐、茶托、香盒等。不涂抹油彩、呈现大自然树木的淳朴纹

路是其最大的特色。宫岛人以雕刻技术结合辘轳细工产品,创造出了除家庭装饰外的居家宫岛木雕用品。

宫岛木雕从不涂漆,全靠精细打磨呈现原木光泽。现在留存的商品以托盘、木盒为主,都有各自设计的巧思。比如托盘,在雕刻之前,会先用茶叶抹拭木料,为的是防止茶水洒出留下茶渍。

宫岛雕刻最大的特征是通过充分发挥木材质地,写实构图,展现宫岛的风景。以"浮雕"(又称凸雕)展现具有立体感的图案,以"沉雕"(又

称凹雕）展现细节花纹，以"线雕"勾勒生动线条，三种主要技法配套二十多种工具，才构成宫岛木雕独特的立体风格。值得一提的是"沉雕"托盘，因为所有画面均由表面向木材内部雕刻，细节立体生动，表面平整，无论放什么在上面都不会倾斜。

如今，宫岛木雕受到现代流水线作品冲击，在价格上失去竞争优势。政府把它作为国家指定工艺保存下来，计划将宫岛木雕、宫岛饭勺、宫岛土铃、宫岛张子作为"宫岛四大民艺"整体向外推出。

广川和男

广川先生说自己是幸运的,因为从小出生在被称作神岛的宫岛,与大自然一步之遥,养成了他豁达的性格。

73岁的他,作为屈指可数的宫岛木雕手艺人之一,"并非什么特定的传人,也没有下一代继承人",接触宫岛木雕是因为想要寻求更好的生活方式。他自28岁起,从素描开始自学,一步步摸索过来,发现宫岛木雕虽不能带来更好的生活,却已经停不下来创作了。

广川先生一直盼望着宫岛木雕与其他几项宫岛手工艺品能发扬光大,尤其是宫岛饭勺。真正的桑木宫岛饭勺在忘年好友三宅元次郎过世后几乎失传,在广川先生心目中,取形于日本七福神

中唯一女神"辩财天"手上琵琶的宫岛饭勺代表着"妈妈的心"，应该被更多人知道并且使用。

宫岛如画的风景根植在广川先生心中，任何角落都能成为他手上的作品。"一花一鸟都是宫岛的"情怀，让他不再羡慕对岸的城市生活。年轻时他也曾嫌弃宫岛"没有24小时便利店，没有娱乐场所，每次在对岸刚到最想玩的时间，最后一班船就到起航点了"。后来年纪大了，反而学会了独处的好，利用自家一楼开了个小小店铺，和游客区保持一定的距离，希望来店里的客人都是真正知道技艺的人。偶有客人指定木材和雕刻，其余时间广川先生会自己收集材料进行创作。手艺人的自尊是他对自己唯一的严格要求，"其余就都随缘吧"。

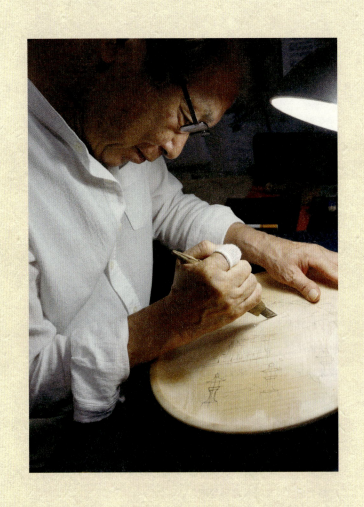

"我"的故事

刻心

六年前,我被肺癌"看上了",思前想后,暂时还舍不得这美丽的宫岛,便听从医生的话,割掉了一半被侵略的部分,乐呵呵地活了下来。显然,让肺癌有机可乘的原因是我的两大爱好:抽烟与木雕。抽烟不用多说,因为工作时常忘戴口罩,雕刻细纹时木渣也吸入了太多。出了问题,话怎么说都对,况且我已70多岁,与其惴惴不安残度余生,不如自由自在将每一天活成自己期待的样子。

自己期待的样子,我一直都未曾达到。包括宫岛木雕在内的宫岛手工艺,似乎总在夹缝中,吹一丝春风就浇一场暴雨。我们引以为傲的部分,在市场面前,始终让我们骄傲不起来。到宫岛的人多了,原本期待通过旅游发展带来更多手工经济效益,谁知商业街随之建起,机械化生产的廉价作品比比皆是,就连以前坚持的部分工匠们也经不起诱惑,纷纷跑去批货。我当然不会参与,

虽然我也很穷。坚持是因为对这份工作的情感，和品格无关，说起赚钱，我在雕刻时也会有"不赚不行"这类想法。

要说价值，流水线雕刻工人每天薪水一万日元，我累积到现在，平均每天也是赚一万日元多点，有工厂花更高的价钱请我去上班，我毫不犹豫地拒绝了。肺，还剩能用的部分就好；生活，能勉强维持就好；手艺，我却不能妥协。既然做到这一步，就不应该单一地考虑经济，而是要抱着手艺人的自尊与发展工艺的决心前行！

说实话，机器雕刻批量生产的作品，线条流畅、效率极高。我们这些手工艺人数天才能完成的任务，机器几分钟就搞定。而且，机器并不在乎木材，哪怕你给它合成板，它也能按图纸要求三两下雕出来。那我们的优势是什么呢？

我们没有优势。我们坚持只在部分木材上雕刻，因为只有这些木材才能更好地被运用于生活中，带给使用者最好的感受。我们坚持全部手工，仅为一枝树干便使用二三十把不同的刻刀。因为只有细致的工作，才能将一生的情感雕刻进作品中去。材料成本、时间成本均大于机器作业太多，我们能做到的，只有用心。用心的作品给用心的人使用，器具才能具有可以流传的温度，心与手，手与手，手与心，这样的过程是我最大的追求。

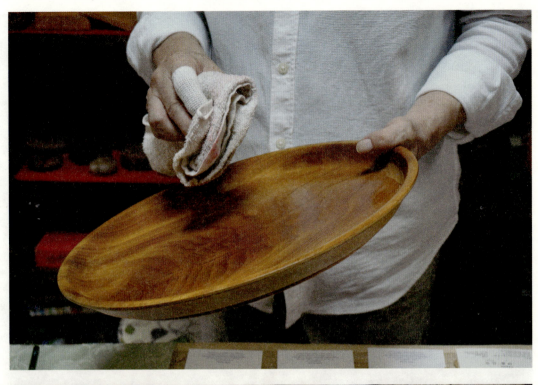
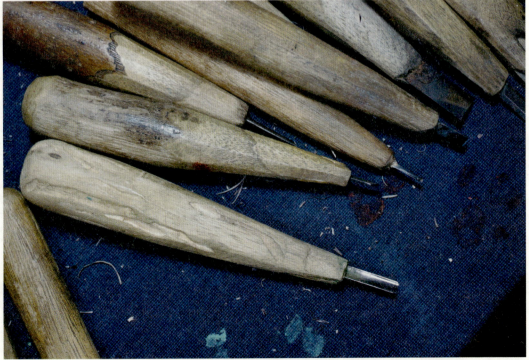

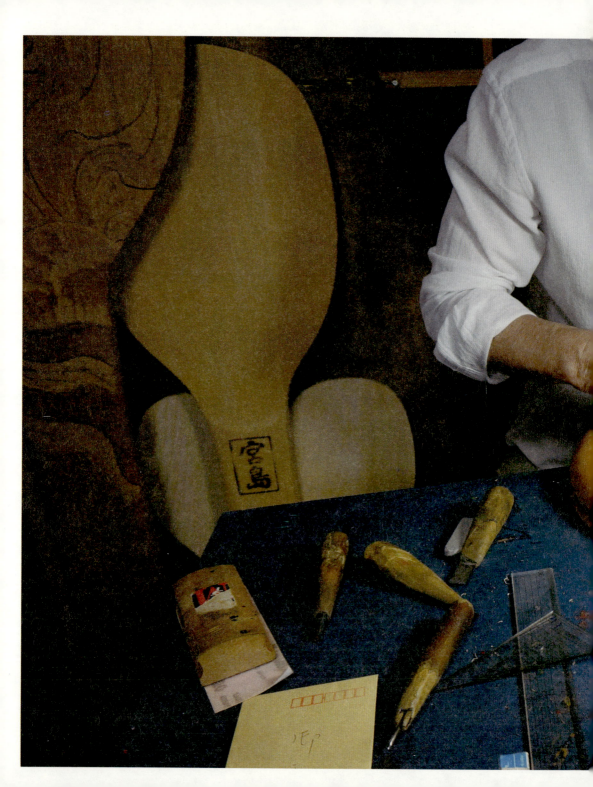

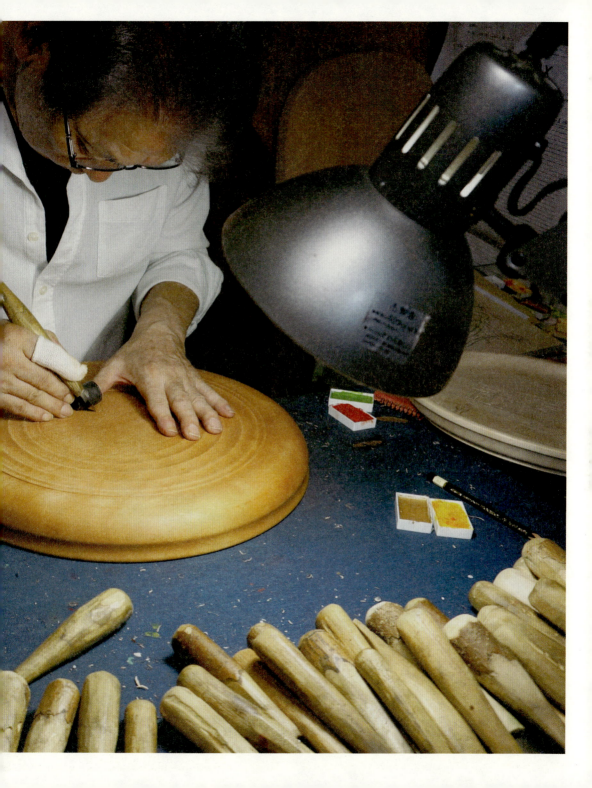

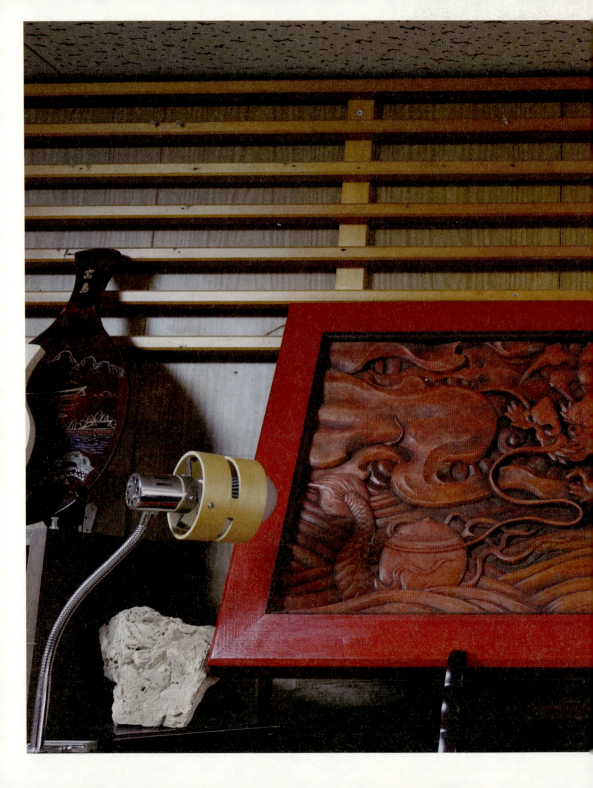

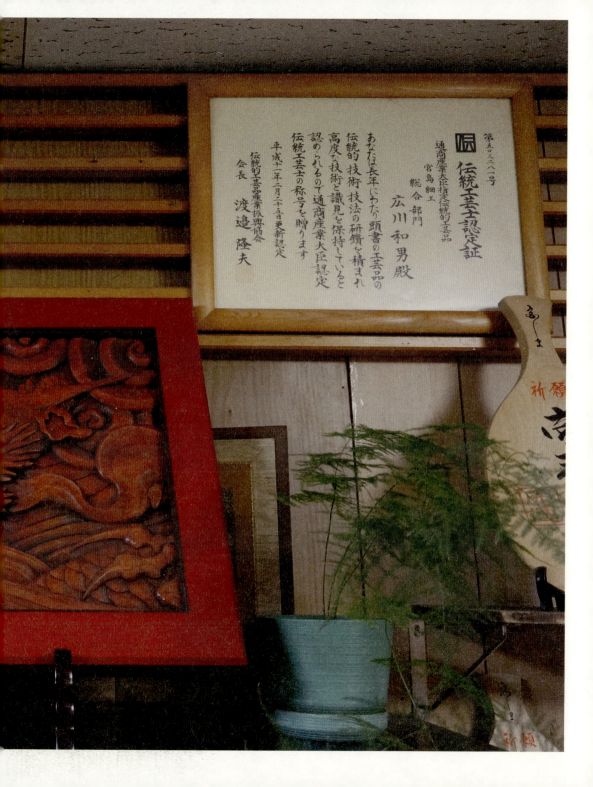

说再见的时候

今天早早醒来，趁第一班满载客人的船还未到达，我随意披了件外套，踩着木屐绕着小路来到海边晃荡。几只鹿跟在身后，企图讨点早餐，只可惜，我除了一包烟，什么都没带。清晨的海是个安静的小孩，浪花缓缓拍打着堤坝，发出浅浅笑声。神庙张开双眼，通过海中巨大的鸟居望出去，是在期盼大家的到来还是一副事不关己的心态呢？或许再过不久，我就要永远离开这里了。生我养我一辈子的宫岛，将与我隔海相望。我会怀念早一班樱花漫天飘落的时光，会想念每日不同的红色夕阳，还有庄严的神庙、自在的鹿群、蜿蜒的山路，以及我最放不下的宫岛木雕……

悲伤还好，不舍更多。这里一直以来被称为神岛，土地是神圣的，所以我们不耕种；海域是神圣的，所以我们不渔业。儿时的宫岛生活，有一种单纯的贫穷与快乐。大家热热闹闹、和和气气，见识少，欲望也少，有更多时间与自己相处，用身体去呼吸、感受岛上的一切。这是宫岛给我的运气，让我在做作品的时候，能快

速安静下来，进入状态。

二十出头那几年，留在岛上的年轻人，多是随家里做点小买卖为生。我也一样，有大把时间却没目标，尝试过经营物产店，尝试过制作宫岛特产红叶馒头，都觉得这些不是人生的意义所在。彼时宫岛正在名气上涨的初期，偶有游客前来参观。"若能做出什么让游客带走的纪念品，也不乏为生财之道呢！"某天，百无聊赖的我突然冒出这样的想法，越想越觉得可行，便真的行动了起来。探寻了一圈，了解了宫岛辘轳细工、宫岛饭勺、宫岛土铃、宫岛张子等，最终选择了宫岛木雕，只因它能最直观地体现宫岛的风景。

毫无绘画基础的我从素描开始自学，分别拜访了岛上五位从事木雕的师傅，一点一点钻研、累积，一做近五十年，将宫岛各处风景雕入心中，不再画图手起刀落也能栩栩完成。而这些年华

中，宫岛亦发生了翻天覆地的变化。原住岛民纷纷迁走了，从五千人变为一千人，到宫岛旅行观光的人变多了，从零星客人变为年接待量四百万。旅游的确带动了宫岛的经济发展，但更多失去的，只有我们这些原住民才能体会。

曾经奔跑玩耍的沙滩变大了，人站的地方却越来越小；曾经探险寻觅的森林变闹了，可供发现的"宝藏"越来越少；曾经机警的动物变温顺了，奔跑的速度越来越慢……神岛依然伫立，岛的子民还能迭代多久呢？也许再过几年，我将不复存在，在神岛不允许下葬的风俗，让我终将与故乡隔海相望。无妨，只盼一手技艺能留下心中原始的风景。

听见远远的汽笛声响起，商业街上的流水线小贩们也速速打开了店门，热闹啦热闹啦，我吐了口烟，收拾好烟头，起身回家。今天就在盘上刻一幅清晨的宫岛吧。

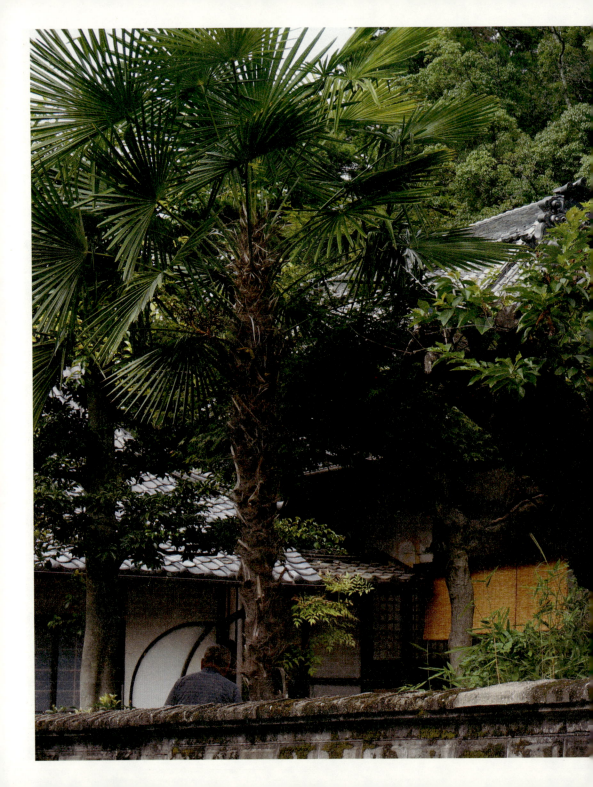

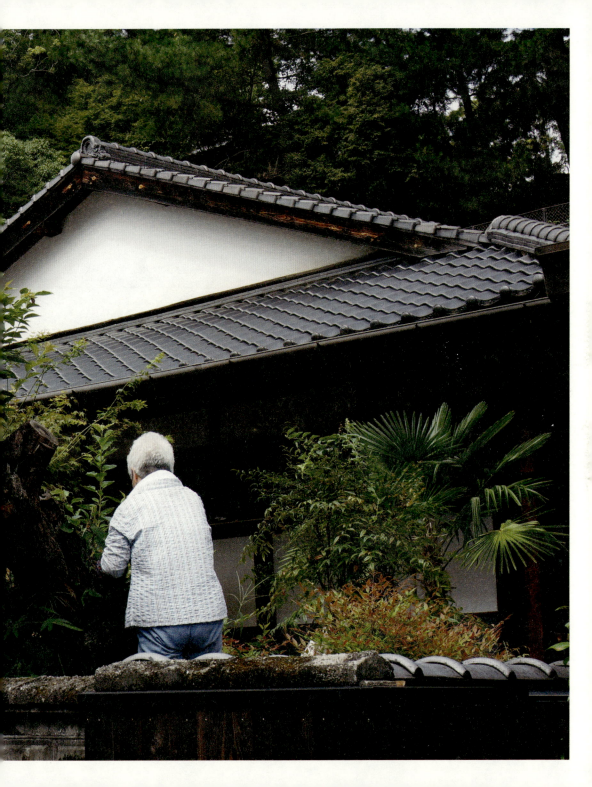

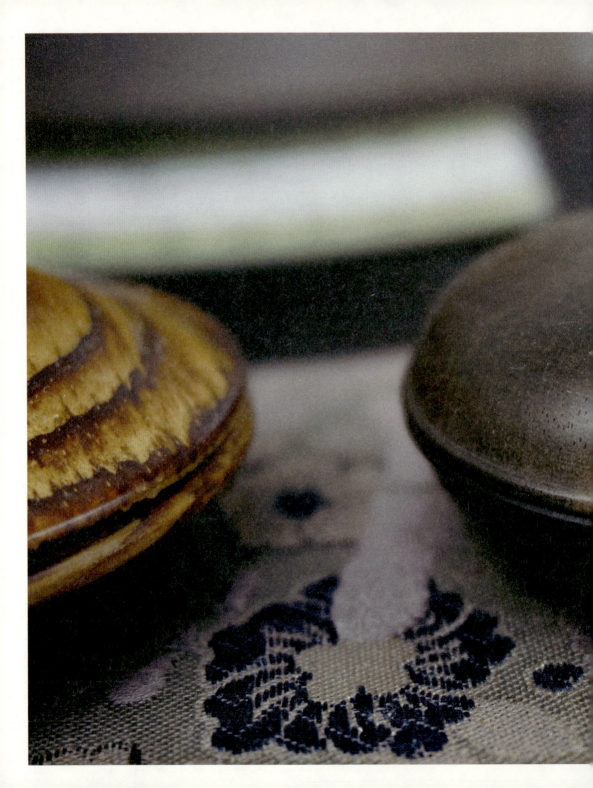

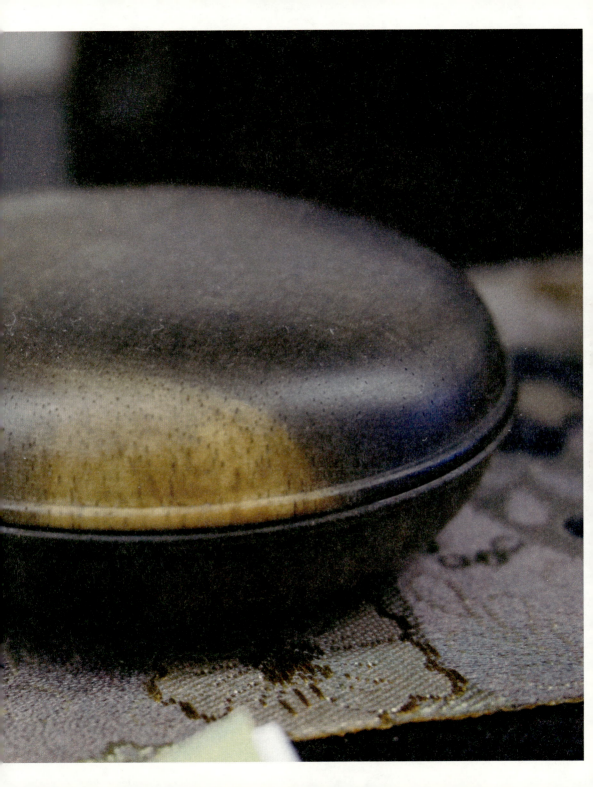

仰望永恒

日本雕金

 日本在弥生时代（公元前300~公元250）开始出现金属的使用，公元1世纪左右，冶金业开始发展，以铜器、铁器为主，通过运用铸造、锻造两项技术将金属变为生活及作战器具，出土文物包括锹、锄、镰、鱼叉、锥、斧、刀、剑、矛等。进入古坟时代（3世纪后半叶-7世纪末），出现更具工艺性的铜镜、盔甲等金属制品，部分兵器上出现图腾雕刻痕迹。

 到飞鸟时代（592-710），金、银

等贵重金属被发现并使用，金属工艺进入到更细致的阶段，雕刻技法也随之发展，但仅被寺庙和贵族家庭使用。起源于叙利亚大马士革的金工镶嵌工艺也在这个时期通过丝绸之路传入日本，多用于兵器和宗教器物的制造，如大阪四天王寺所藏"七星剑"便是金工镶嵌的代表。同期物品中，奈良药师寺等正尊佛像的手掌与足上，则出现了结合镶嵌与錾刻工艺的"轮宝纹"等。随后的奈良时代，受中国盛唐文化影响，更为先进的金属制作技法传入到日本，有了更加精美的名贵金属制品。延续至镰仓时代，嵌、錾、削等技法被综合

使用，通过金、银、铜等有色金属镶嵌工艺，在刀具护手上表现山水和人物。可以说，日本刀为雕金技法提供了很大的发展平台，所以也有学者认为，雕金的发起，是通过刀剑装饰和外部包装逐渐发展而成的一门独立制作工艺。

随着时代发展和工业的进步，到了明治二十一年（1888），雕金工艺被正式官方命名，镶嵌、錾刻、雕削等技法被归类到雕金范畴，此后，雕金作为日本金工的代表技法延展于各项工艺间，产生了巨大的价值。

鹿岛和生

鹿岛先生最近开办的培训班学生爆满,巡回展邀约不断,忙得他开始有点羡慕起爷爷那个年代;"当时日本社会处于穷困阶段,金工类产品属于奢侈品,定价高,数量少,反倒是有机会大量开发创作。"话虽这样说,鹿岛先生的脸上可没有一丝厌烦,反而是一边嚷着"好想放松",一边大刀阔斧地进行各种新品创作。

鹿岛先生的作品与他人一样,散发出浓浓自由的气息,看似"拙"实则"细",有着儿童一般的质朴与单纯。

鹿岛先生的技艺继承自身为"人间国宝"的爷爷鹿岛一谷,爷

爷过世后，他成立了自己的雕金工作室，多半器具均是爷爷留下来的。"成为和爷爷一样的人"是他坚守的信念，虽不在乎"人间国宝"的名号，却在手艺上丝毫不怠慢。积极将雕金艺术品带到大众视野，多次受邀参加"日本传统工艺展"，开设雕金工艺品画廊，精力充沛到完全不像58岁的人。

　　在日本，很多手艺都从家族传承开始，但对于鹿岛先生而言，血缘国籍并不重要，只要愿意去找他认真学习的，他都会认真教导。公开开班授课这种事，除了需要高超的技法能力，更重要的是个人格局。对于家族传承，鹿岛先生也还是有那么一丝期盼："日本金工发展那么多年，当然是越多人掌握越好。我现在有了孙子，希望他未来也能继承我的技法呢！"

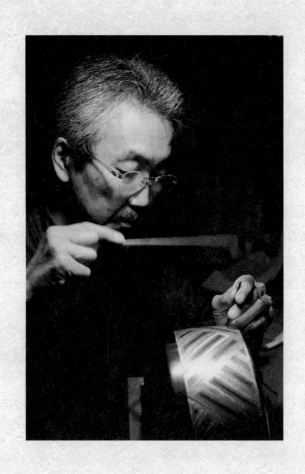

"我"的故事

人生的限额

有些人从来都知道自己想要什么，会严谨地规划自己的人生，一步一步脚踏实地；也有些人完全不知道自己要什么，被环境影响了，被欲望影响了，被梦想影响了，被现实影响了，到后来，成为一个自己都不了解的人。我的人生某个阶段就属于后者，浑浑噩噩度过了两年没有细节的人生，所幸在爷爷的指点下恍然醒悟，找到自己人生应该为之奋斗的目标与使命，坚持至今。

那年我17岁，高中毕业，没考上国立大学。因为家里经济条件不好，没再继续念书。年轻时总觉得时间好长，漫无目的地乱逛可以度过一天，看着云朵发呆也能度过一天，那些因对未来的不确定而形成的恐慌，似乎随便一阵风就能把它吹散。

某天，我同朋友玩到深夜回家，爷爷竟在玄关处等我。

"你知道你已经19岁了吗？你知道人这一辈子有几个19岁吗？"看不清楚爷爷的脸色，但这几句不带任何情绪的问话，瞬间让我这两年累积的不安全感扩散而出，一句辩驳的话都讲不出来。

"我年轻时也有过迷茫的时候,于是我选择多种尝试,不让自己停下来,最终找到了能为之奋斗的事业,"爷爷继续说道,"现在我 80 岁,人生的限度快用完了,所以我会更加用力地工作,争取留下更多的作品。留下作品不是为了名气,而是证明自己曾到过这个世界。人的一生是很短暂的,虚度是过,认真也是过。我希望你能好好思考,自己存在过的证据是什么,以及你自己的价值究竟是什么。"

爷爷说完这番话便回房休息去了,留我一人呆站在玄关。现在回忆起来,那时的心境像是混沌的世界突然被凿开一个微小的缝,隐约有光透进来,却倍感沉重。我不曾想过生命的意义,不曾想过爷爷终有一天会离开,不曾想过自己能经历多少十九年……一夜未眠,第二天一早,顶着两个黑眼圈,决定跟随爷爷或父亲的步伐,找到自己能留存下来的人生作品。

爷爷因专注雕金工艺，创造出自己独特的风格，被评为"人间国宝"。父亲则选择了自己热爱的绘画，在专业上也颇有建树。对于金工和绘画，我从小看到大，却从没有认真了解过。父亲建议我从绘画基础开始学习，毕竟雕金也需要相当的美术功底。爷爷那晚的话像一片乌云，重重压在我心头，此后，我都不敢怠慢，跟着父亲练习美术基础，也跟着爷爷学习金工基础。一年过去，心中的乌云逐渐褪色，隐隐散出光芒，因为在这个过程中，我已决定，要和爷爷一样，成为一名雕金匠人。

除我之外，爷爷还有一名叫作市川的入室弟子，市川大我十岁，是个认真严谨的家伙。每当我企图偷懒休息时，看到他工作的样子，便会升出一股不服输的劲儿。从某种意义上来说，我把市川当成对手，但同时，市川也像我的大哥。在这个小小的屋檐下，我们跟着爷爷，同吃同住艰苦学习，一晃便过去十多年。"我能教给你们的已经教完了，但你们需要学习的地方还有很多，接下来的日子，就靠你们自己了。"爷爷用这番话结束了我们的雕金"拜师"生涯，开启了我们的"自我摸索"阶段。

整个学习的过程，爷爷从未手把手教过我们。"用心观察，自我练习"是他主要的教学方式。我们制作时，他总背对着我们，却能通过我们雕刻时的声音判断并指出："市川你应该再稳一点，

鹿岛你下手太轻……"

市川对自己要求严格，每次完成后都会将作品给爷爷看，爷爷会向他指出不好的地方，至于为什么不好，则不做说明。市川只能自己体会，再次返工，再次被指出问题，再次自己找原因……

我尝试和市川一样将作品展示给爷爷，他却只用一个"哦"字带过，不批评也不表扬，让我感觉云里雾里。有时我会很失落，怀疑爷爷更喜欢市川。直到爷爷告诉我们他的用意："所有手工艺，技法是基础和根本，好的作品，不在于雕刻得多华美，而是通过扎实的基本功，去认真对待每一点、每一线。好与不好应该在自己心里，而不在别人嘴上。"那年存在我心里的云全部散开，我终于看见了明媚的光芒。我与市川，继承的不仅是爷爷的技艺，更多的是真正手艺人的精神。

又过了几年，爷爷离开了。直到他离开的前一天，还在孜孜不倦地创造着有他自己生命印记的作品，而这些作品，将他只有九十八年的人生限度，变成了永恒。现在，我除了继续完成自己的人生作品，也开始公开授课，只要用心的人，我都将毫无保留地传授自己的技艺。

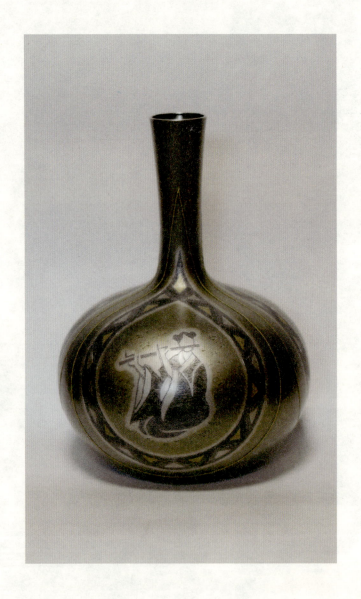

凡人的灵感

作为一名雕金匠人,是永远按照自己内心进行作品创作好呢,还是根据市场反馈来决定自己主攻的方向?在一切条件满足的情况下,我会毫不犹豫地选择前者,但就目前状况而言,我的行为是后者。当然,"反馈"不是来自大市场,而是在我用心制作的作品范畴内。

任何创作,若不具备"心",那我们这些手艺人还有什么存在的意义?不如去认真研究说明书,学习如何操作各类机器来得更方便快捷。手工艺品的价值,绝不等同于技艺的难度,唯有匠人们凝神聚气的工作本身,才是其价值真正的体现。经过这样的"狡辩开脱",爷爷在天之灵应该不会责怪我了吧?毕竟无论是新创作还是重复旧作,我都用了心。况且,我也不曾做过"一个设计吃一整年"这样的事啊!

这些日子，生活与创作的压力颇大，三个儿子念大学需要交新一年的学费了；三越百货个展需要一定数量的作品与存货；前些日子卖出的作品需要补充……这些事一股脑堆过来，烦得让我差点拾起刚戒一个星期的烟。

创作是个痛苦的过程，重新设计的阶段让人痛苦，设计好以后要不要贴金让人痛苦，贴金该贴多少让人痛苦，做完了该卖什么价钱也让人痛苦，但不知怎的，我又享受这样的痛苦。"憋"是一种办法，把自己逼到一定的份儿上，设想假如明天就要死了，这辈子还没有什么值得留下的作品，往往会突然迸发很多灵感。有时候实在"憋"不出来，就干脆什么都不想，泡澡、散步、听歌、小酌，等灵感自然降临。

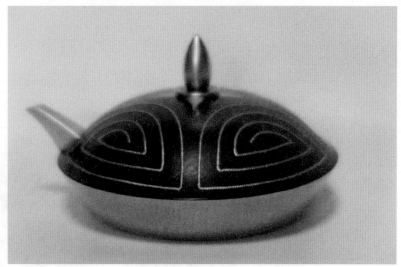

　　我的灵感诞生最多的地方是浴缸，若有一丁点作曲天赋，我一定要为浴缸写整整一张唱片的歌。躺在浴缸里，几乎听完一整张 Janos Starker 演奏的巴赫名曲专辑，脑袋里飞过无数造型，从中国三星堆面具到美索不达米亚萨尔贡大帝铜像，全都规规矩矩排列并融合在一起，闭上眼睛，感受水渐渐冷却的温度，幻想我的刻刀与金属的碰触，新作品雏形慢慢浮现出来。"或许加入一些贴金更好呢！"顾不得擦干身上的水，我立刻裹了浴袍冲到工作台，顺畅地工作起来（这也是我这次感冒的原因吧）。

　　做做做，烦烦烦，乐乐乐，我就在这样的循环中有了自己的风格，虽然是一介凡人，却也能做出闪光的作品！

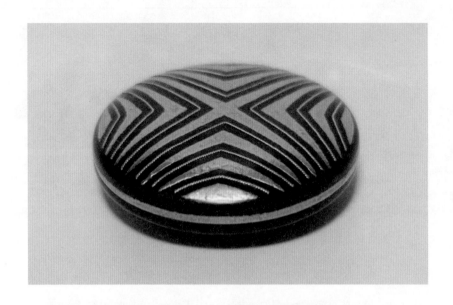
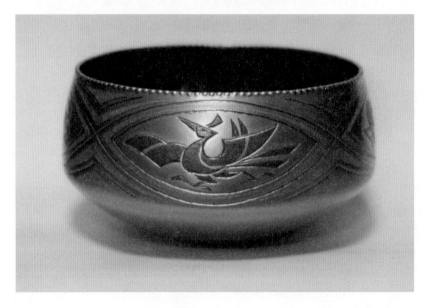

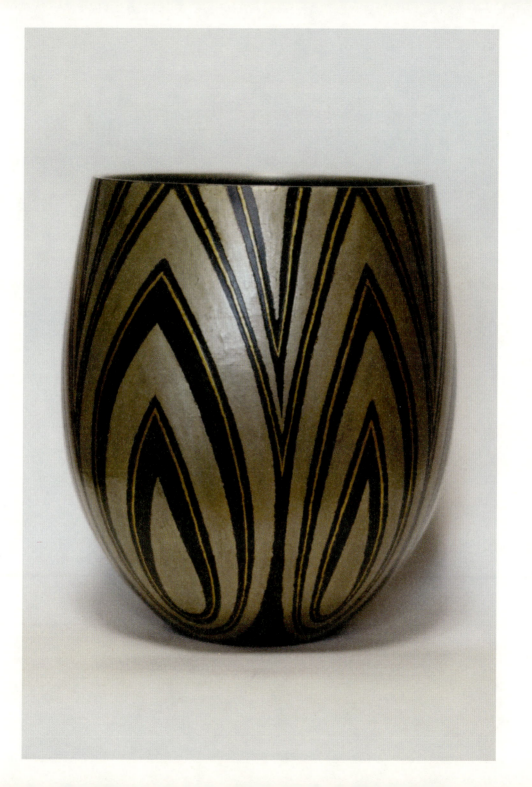

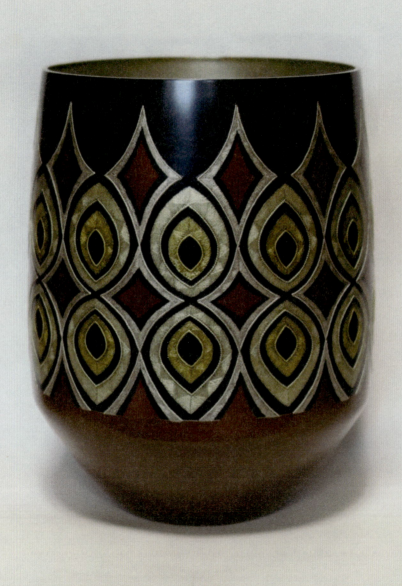

大槻昌子

大槻女士说话的声音轻柔却坚定,师从"人间国宝"井伏圭介学习雕金技法至今已有五十年。同儿子一起经营的"大槻工坊",一半用来展示她自己的雕金作品,一半用来展示儿子的玻璃工艺品。在她看来,女性制作的雕金作品更具有柔和的特质,而坚持才能让"柔和"有所成就。

对于金属光泽,大槻不喜欢因时间而变暗淡的样子。"我给予生命力的作品,如果不管它不是很残忍吗?虽然通过时间能让作品呈现出不同的表情,但我更希望作品能一直保持刚创造出来的样子啊!"

大槻作品风格多在表达自己对世界的认知,根据老师所传授的錾、雕削技法,创造了属于她自己的"削錾"工艺,让她能够游刃有余地在坚硬的金属上表达"天空的自由",配合工坊另一半空间里儿子表达宇宙行星的玻璃制品,大槻工坊闪耀着深邃神秘的光芒。

"我"的故事

仰望

作品让人感动是一件很美妙的事，我很幸运，有一些作品真的感动了客人，但我却不曾有一件作品让老师满意过。我的老师井伏圭介，是一位让人尊敬的人，一生教导无数学生，也兢兢业业创造着自己的作品。老师在世时，一年三百六十五天都在工作，即使在大众眼中，老师的作品已是珍宝，他却依然不松懈。手艺人需要的坚持，就是这样靠时间累积的。

我在大学时代学习的是美术设计，或许是受了母亲坚强性格的影响，我一直希望在毕业后能找到一份可以一直持续下去的工作。那时的日本，很多女性无论工作多好，在结婚生子后，便过上了家庭主妇的生活，我不愿度过这样的人生，我要有自己的轨迹。偶然机缘下，参观了一场雕刻金属展，看到那些细腻的作品，我有了最初的目标。直到第一次触摸到银器，一阵莫名的确定感油

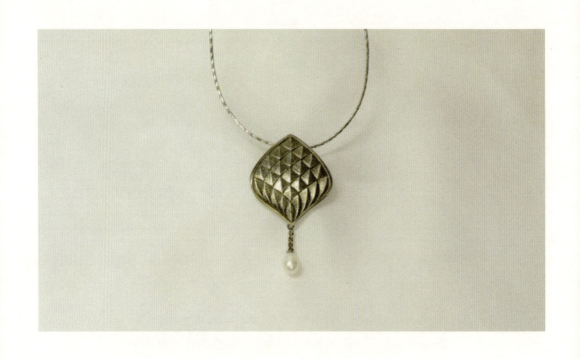

然而生,若能通过自己的双手,让冰冷的金属变得柔软起来,该是件多美妙的事情。

遇见老师,更加确定了我的想法。拜师之初,老师曾和我说:"有些人会各种花里胡哨的东西,但你,只需要好好学习錾与雕削两项技巧即可,简单地坚持,便能做出最好的东西。"于是,在此后的学习生涯里我勤加练习,将两项技巧融会贯通,结合各种材料,从小处做起,努力在技法中寻找属于自己的风格。

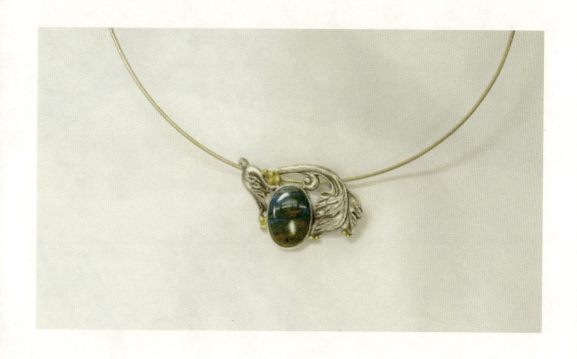

　　老师离开后，我经过多年累积，将自己的作品分为两个方向。一是为了参加展览的创作，以大件作品为主。我称之为"念"系列，体现我心目中的宇宙、时空、生死，每项作品构思需要约九个月，开始制作到完成至少两个月。耗费绝大精力的"念"系列，能获奖自然是对我的鼓励，而我心深处更大的期望是接近老师认可的程度。

　　另一条线以客人需求为主，体现生活情趣的小件，也是我主

要的生活来源。我曾为一位太太加工过一颗珍珠挂坠,那是她离世的丈夫曾从远方带回给她的礼物。受这件事启发,我常常对客人的亲人们的遗物进行加工,做成能让他们佩戴在身边的饰品,这样一来,更能发挥金属的温度了。

我也有老师留下来的遗物——那一套完整的雕金道具,每次使用,都能想起老师的容貌。仰望星空,我知道老师在观望着我们,那些幻化成风的岁月,铭记在每一把刻刀中,交于我手,传递下去。只希望在我与老师重逢的那天,我能拥有让老师点头称赞的作品。

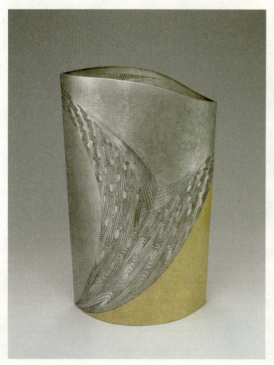
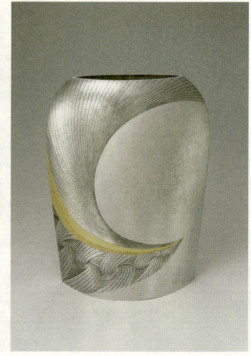

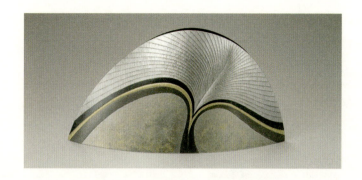
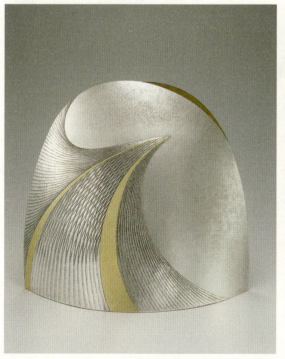
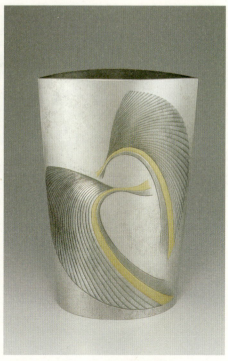

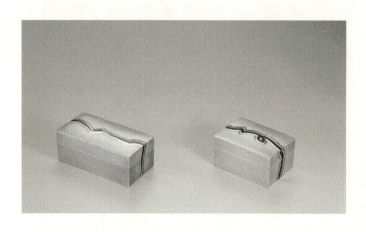

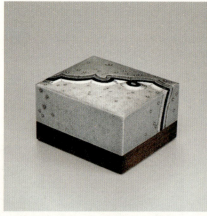

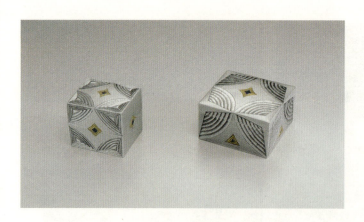

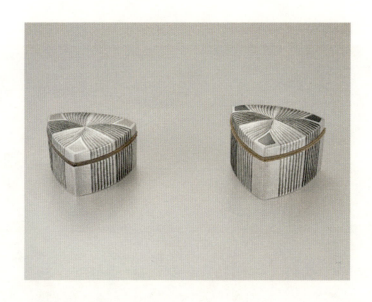

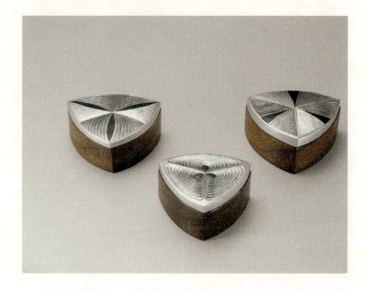

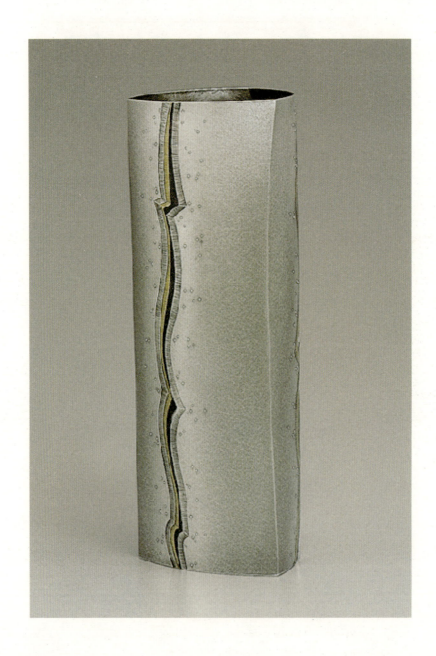

最后坚持

大阪唐木

"唐木"并非一种木头,而是紫檀、黑檀、花梨、铁刀木的总称,因来自中国唐朝,才被取名为"唐木"。

7世纪初期,日本遣唐使将这些名贵木材及其制品带回日本,由于当时海上交通不便利,进口数量稀少,只能特供极少数寺庙和贵族家庭作为装饰品使用。且因木材质地极硬,使之弯曲形成有韧性有弧度的工艺也极具难度,只有高级匠人有办法对原材料进行加工。

直到安土桃山时代(1568-1615),航海技术改善,这些木材及其大件制品才得以被大量进口。恰逢茶道、花道崛起,木制品的需求量增大,从而增加了对唐木工匠的需求,唐木制品与工艺从此开始蓬勃发展。到大正三年(1914),大阪唐木手工艺被定名,发展至当代,唐木家具因木材名贵、技法讲究(无钉榫卯结构),得到广泛认可,成为家庭身份象征。

然而好景不长,伴随日本泡沫经济爆发且木材缺失,昂贵的大阪唐木制品陷入了有价无市的尴尬局面。与其他日本木工产品不同的是,唐木制品讲究纯正的传统原材料结合古老技艺,很难有从本质上创新的可能性。

伊藤智弘

　　伊藤家从事大阪唐木家具制造已经到第四代了，一间不到七十平方米的狭小的工作室，一个近一百平方米的小仓库，外加工作室加盖的两楼卧室，便是他们现在最贵重的财产。45岁的伊藤智弘，正是第四代传人。戴着一副厚片眼镜，穿着一件老旧但整洁的衣服，沉默腼腆，笑起来恍惚还有少年气息。

　　没事做的日子越来越多，伊藤常常会骑着父亲的单车围绕附近转圈解闷。见过家里活儿多到接不完的盛况，到现在持续低迷，连修补的差事都不容易接到的窘境，只能通过不断学习与自我暗示增强希望。面对守护力不从心，面对变革也无所适从，热爱夹杂怀疑，却往往"连着急的方向都没有"。工作室里挂满的历代传下来的工具，渐渐都成了摆设。

"我"的故事

九不久

父亲从爷爷那里继承手艺到现在,已经六十三年了,他靠着这门手艺养活了我们一家人,再传给作为第四代继承人的我,希望我能有所发展。木工是门纯手艺活儿:仅靠一双手,灵活操作历代传承下来的工具,将一块块木头组装成日常生活必不可少的家具。我们大阪唐木坚持传统做法,绝不使用一颗钉子,每每开工,我总忍不住感叹老祖宗们的智慧。

然而我们都明白,这个行业目前看来,能维持下去就不错了。目前日本建筑行业已经是夕阳产业,木工因外来品牌的冲击,早已不复辉煌。在日本传统工艺协会里,大阪唐木这一分支仅存九人。现在基本没有什么订制的活儿了,只能依靠修理旧家具维持。协会偶尔会邀请我们去做展览,同时邀请一些中间商来一同经营,成效甚微。

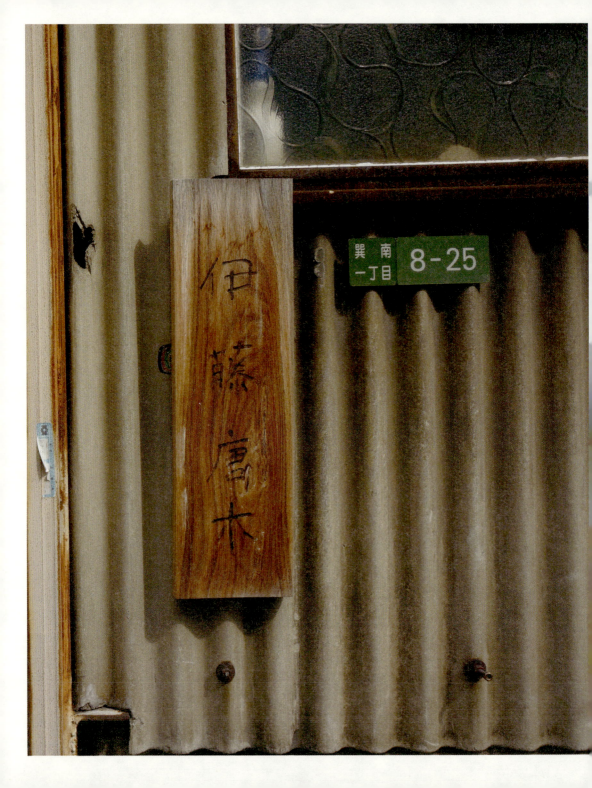

协会同僚们时常碰面，讨论如何改革，往往都以几声叹气作为结束语。大阪唐木对于材料的要求很高，木材、漆、做法都须严格按照规定来，对于新人来说，很难拿到好的木材，就算想发展也是没办法的。我一直未婚，传承的事只能交给弟子们，但我总觉得，他们做不久就会离去。即便现在经济不景气，不那么好找工作，但也比我们唐木行业强。

说实话，我们真的不知道该如何继续下去，没有活儿的日子里，只能用剩余材料做各种小物品，笔筒、小盒子、小抽屉稍微好销售一些，再大点如梳妆台、床头柜做好就等着积灰尘吧。

失望和莫名其妙的希望总是并存，或许这是我命中注定的吧，毕竟从小就看着这些木头长大，不忍心让它的百年历史消失在时代中。尽管未来呈现一种浓密的黑色，我也要将这份事业当作使命，埋头前行。说不定，黑暗尽处便是光明！

東京ワイズワイズ
2016.9

一夜青春

没有任何责怪的意思,但有时我会倔强地认为,自己至今未娶,和困难的生活环境有一定关系。随着年纪渐长,娶妻生子这种事慢慢变成了一件比行业复兴还要随缘的事情。放松时,漫画便成了我最好的朋友。

最近,陪我十多年的《ワンピース》(《海贼王》)推出了新的手办,那艘"ゴーイングメリー"(黄金梅丽号)是我一直梦寐以求的,在商场辗转好几次,最终还是决定看看就好。定价虽不至于买不起,想想目前的日子,忍一忍也是理性的做法。

我回到工坊,瞥见之前用废弃木材随手做的恐龙骨架,"不如自己做一艘"的想法油然而生。翻出漫画,仔细研究,折腾到

半夜，突然有些奇怪的心酸。环视四周，装载我生活的这个"木匣子"未曾变过。木是树的尸体，以木为生的我们，若不能将木做成可流通的作品，就无法给予它们第二次生命。这么多年过去，我们在这样狭小的空间中求生存，每天工作8小时以上，努力做出激情，做出梦想。"航海"这种想法，从"幼稚"变成"可怜"，究竟是因为什么呢？

我坚守的信念似乎要动摇了，赶紧看看周围琳琅满目的工具，都是代代相传的宝贝，凝聚了祖辈们的心血。生于此，命如此，我的责任如此啊！况且，世界上不乏木工大师，他们的成功不正因为坚持吗？！抱着"别人花十分的精力做好一件东西，自己就得花二十分精力做精一件东西"的信念，怎么能轻易动摇？

揉了揉眼睛，放下"无聊"的漫画，我在心里对房间里所有的木材说了声"抱歉"。关上灯，决定好好睡一觉，明天一定是新的一天。

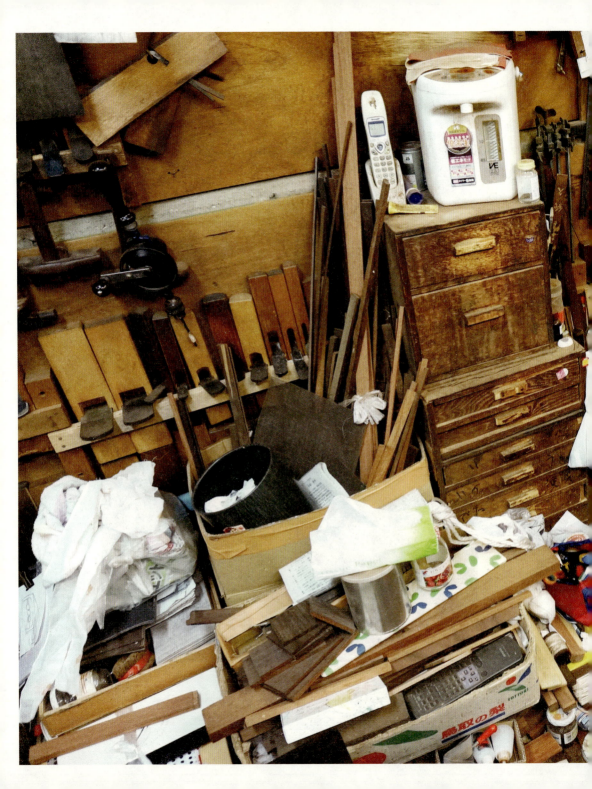

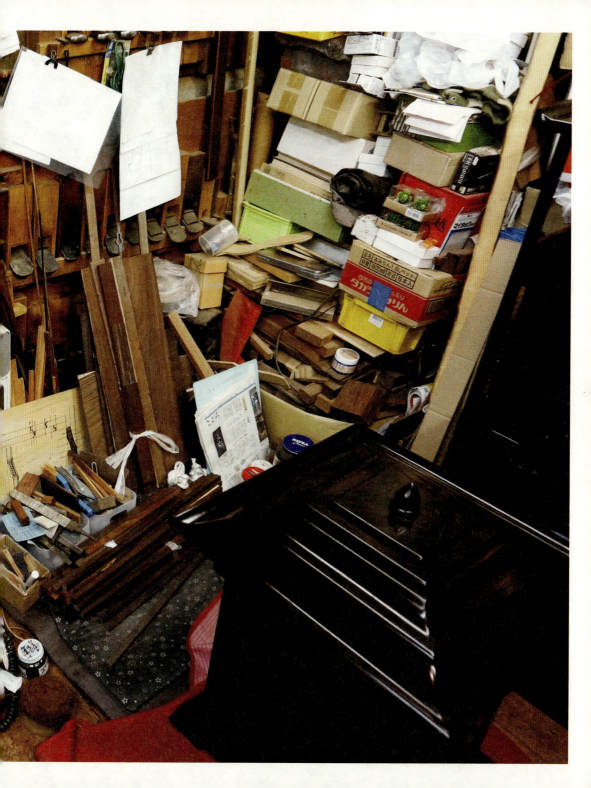

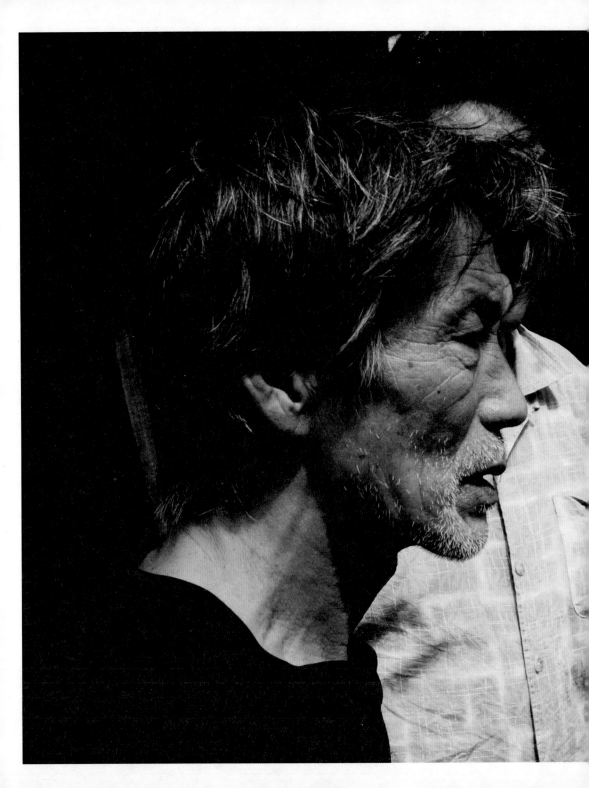

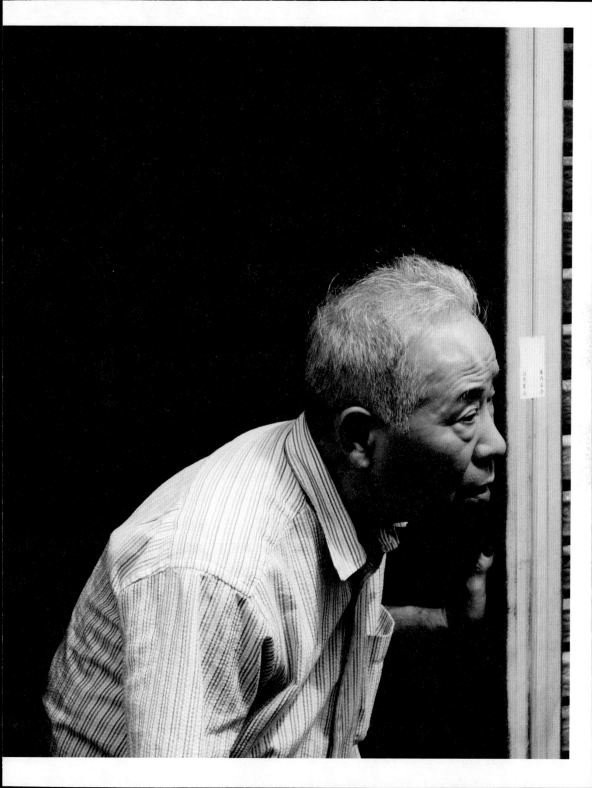

手传

　　父亲常说我的手艺不如他，还需要努力。的确，毕竟他经历过黄金时期的洗礼，完成过许多更大更美的家具，他的专注，也比我不知高了多少倍。历代传下来的工具，在他手上灵活得像他身体的一部分，无论多复杂的构造，都能轻松组合。这是他经过岁月沉淀下来的骄傲，也是我需要再精进的空间。

　　做我们这行的人，手都很粗糙，除了日夜劳作留下的茧，更多的是工作时的伤口。受伤、结痂、愈合不断循环，才能更熟练，避免更大的伤害。父亲常说，所有伤到手的工匠，学艺都不精。正是因为年轻时的"学艺不精"，使他失掉了右手无名指。对于这件事，他一直耿耿于怀，每每有人问起，他总会惭愧地说："从事这么好的工作，竟然让自己受伤，真是不好意思。"

父亲这双手,是我们家最大的支撑。我高中时期便在家里帮忙打杂,常陪父亲工作到深夜,那时订制家具的人很多,每天我们都是工作到大半夜,狭小的空间里木屑横飞。现在想来,当时以为的辛苦是多么幸福。也正因为那些年父亲十足的干劲与完成作品后的陶醉一直影响着我,让我懂得创造的喜悦。

父亲对于唐木工艺的热爱是来自灵魂深处的,即便现在,他也不得空闲,就算没有人订制了,他也会利用每年国家指定下来、工艺协会分配给各家的木材指标进行创作规划。唐木家具,一般由客人根据需求订制款式,我们各家有各家代代相

传的基本样式，也会根据古籍进行揣摩研究出新的样式。

平日里，我和父亲除去做工的时间，都会一起到书店看书，每年还会去京都几次，都是为了学习和观摩古建筑。这是难得的充满希望的旅行，那些宏伟的建筑与工艺，曾为多少人的家庭创造过美好。通过一把把器具、一本本文献流传到我们手里，我们难道不该用生命去守护吗？

水木清流

纸张与文字在4、5世纪通过朝鲜半岛从中国内陆传到日本,到6世纪中期,佛教的引入增加了纸张的使用量。政府开始鼓励栽培楮树用以造纸。随文化和技术的发展,到平安时代(794-1192),造纸与纸加工普及全日本,京都甚至建立了官立造纸厂,培养加工与染色的专业技术人员,制造官用纸张。当原本作为原料的楮树的生长赶不上纸张需求的扩张时,当地人开始迫切寻找新的造纸原料,而雁皮树的出现,让本是舶来品的纸张有了本土特色,和纸雏形就此

萌芽。

纸的大规模生产，不仅方便了官方文件和经文的传播，更被运用于民间，从另一方面带动了日本文化的兴盛发展。雁皮制纸结实美观的属性，在日常生活中也起到了诸多作用，如包装、家装等。到8、9世纪，日本人研发出在原料中加入黄蜀葵汁液的新型造纸法，让纸张触感更佳。和纸一脉壮大成形。

现在流传下来的和纸主要以楮木、黄瑞香、三桠、雁皮等植物的树皮为原

料，加入黄蜀葵汁，经过十道严格工序，才能最终成形。

然而，如此辉煌的和纸，也没有敌过科技发展带来的便捷。明治大正时期，欧洲国家工业造纸技术的传入，竟一度让和纸濒临灭绝。加之社会、环境的不断改变，原料越来越难寻觅，需要多道工序、几乎全手工才能制成的和纸，完成了某个历史片段中文化传递的使命，逐步成为"工艺品"，被束之高阁，成为少数人坚持的传统工艺。

吉田泰树

　　吉田泰树先生 63 岁了，是屈指可数坚持运营和纸的人。作为长子，从父亲那儿继承下来家族产业，一做便是大半辈子。

　　和纸之于吉田先生，一开始仅仅是完成父亲的期望而已，并无深厚情感。看过和纸的辉煌与没落，听过父亲的坚守与期盼，慢慢在实践中，才有了自己对于和纸的认定。"一千五百年前就有和纸了，如果不传承下去太可惜了。"算一个理由。

　　说起来，吉田家的纸也是经过柳宗悦等大师的指点，在父亲手上戏剧性地"死而复生"，却敌不过大环境的"表象需求"。

　　现在吉田先生在越中八尾的小镇上，开设了一家名为"桂树舍"的和纸工艺馆，雇员都是当地村民，农闲时以微薄的薪资前来做工，

每人负责一道工序，对于流水线作业谈不上热爱，倒也尽责尽职。"桂树舍"以开放式制作供人参观了解整个工艺，并结合吉田先生父亲挚友——蜡染大师芹泽圭介遗留下来的染板与印染技术，将和纸变成不同形式，坚持融入当代生活中，以供售卖。

而对于之后的传承，吉田先生并不乐观。远在东京发展的儿子毫无兴趣，自然不好强求；"女儿留在身边，要是有个女婿就好了，说不定会对和纸产生爱屋及乌的感情"。

越中和纸仅此一家，却没有迎来门庭若市的局面。"我一个人的坚持，会产生奇迹吗？"吉田先生藏在眼镜后的小眼睛，散发出乐呵呵却夹杂忧患的光芒。

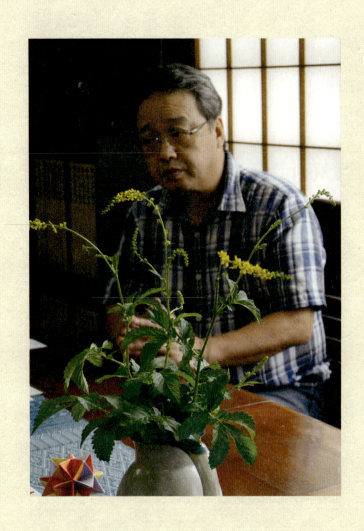

"我"的故事

树与新生

建立"桂树舍"到现在,已有些年岁,我也从"依稀白发"变成了"依稀黑发"。年华这种东西,不认真体会,一觉醒来,突然注意到,真会让人为之一惊呢。

这些年来,从继承到坚持,我对于和纸曾摇摇晃晃的情感,竟随着时间沉淀变为一份割舍不下的情谊。父亲依靠和纸换取了富足的生活,留给我更自在的空间;我依靠和纸养大了儿女,和纸却"老"了,"老"在进步的时代中,"老"在人们的需求里。和纸从生活必需品演变为世界非物质文化遗产,许多曾从事和纸制造各个环节的人也选择了新的工作。

前些日子,负责"流滤"工序的千叶小姐临时有事请假,我便

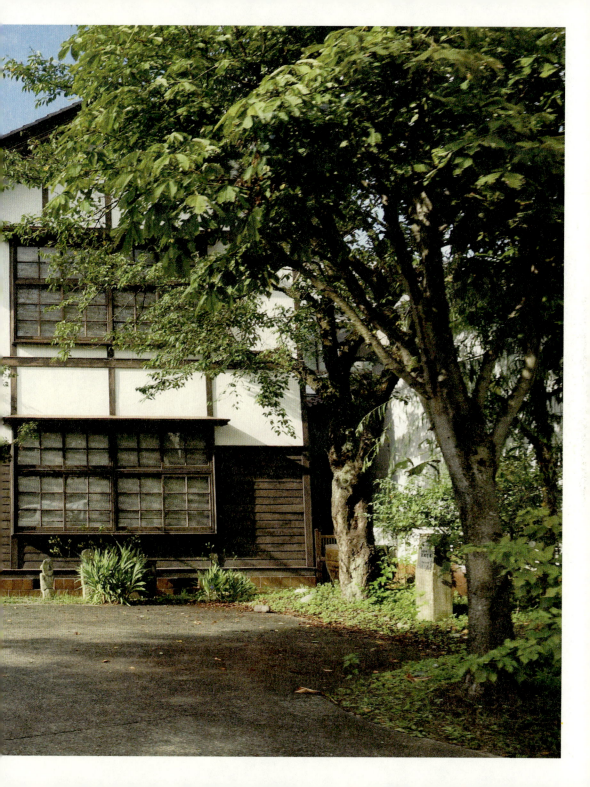

尝试接手她的工作。"流滤"是整个造纸过程中让纸成形的工序，需要不疾不徐，平稳且规律。掬取一栏纸浆，横向摇晃几次，再纵向摇晃几次，待多余水分滤出后，再掬一栏，层层叠加，方才出一张纸。站在滤槽前，面对一池雪白的纸浆，我不自觉又泛起感叹，关于人生，关于生命，关于感激。

　　造纸似人生，纵横交错，交织出一张纸，造纸人越认真严谨，纸张越扎实，而制作的过程，也是让树重获新生的过程。把植物变成白纸，给白纸新的生命，或许，这便是坚守和纸带给我从容而幸福的感悟吧。翻看父亲留下的和纸手札，依然存在植物纤维特有的温暖，经历了时间，些许发黄变硬的部分，更像是被洗礼后的证据，如此美好。

　　一个人无法决定他生命的长度，但可以决定他生命的广度和深度。我不知道这样的事业在别人看来是否广或深，但我能确信，它让我感受到了自己活着的意义。

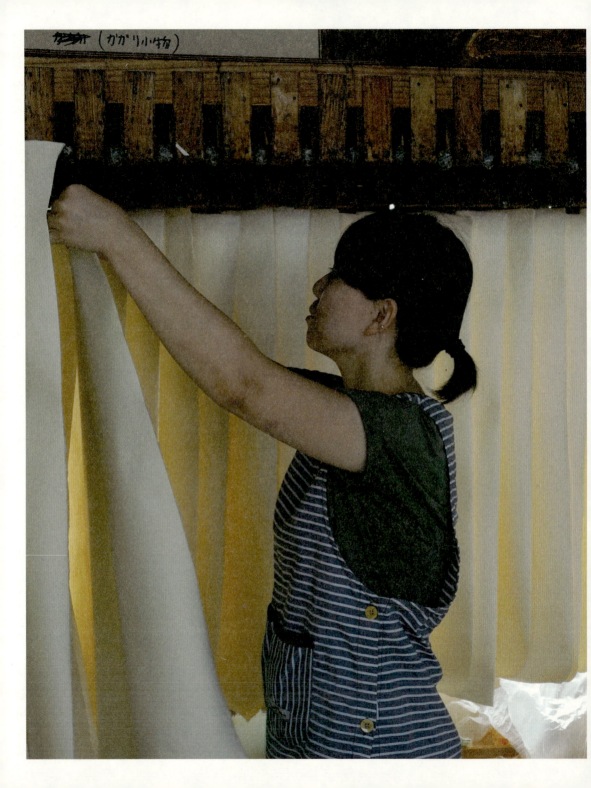

下雨的星期四

 连续几日的雨让屋后小河看起来宽阔了些，如果再宽阔些，会不会恢复那年的景象？

 趁着雨势渐弱，我撑开刚完工不久的和纸伞，沿着河堤，努力想象父辈时代这里的模样：载满药材的小船顺流而下，商人们在此处将药材接过来，铺开一沓沓和纸，将它们包成一份份；佐藤家担心纸售完，不够为新居贴窗户，刻意赶来交订金；外村的先生也需要新纸了，他的笔墨在异地受到赏识；还有父亲与芹泽先生新合作的印染挂历供不应求，一面忙着制纸，一面忙着加印挂历……

 初秋的花脚蚊子，狡猾地飞来叮一口，打断了我不切实际的念想，上游几百户做药材的人家迁走了；上游蕨薤的木材也"迁走了"；元禄年间从京都传来的、父亲留下的这份宝藏，似乎也要"迁走了"。"还有什么方法，可以让我们坚定地将越中和纸

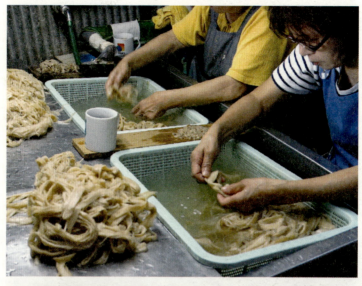

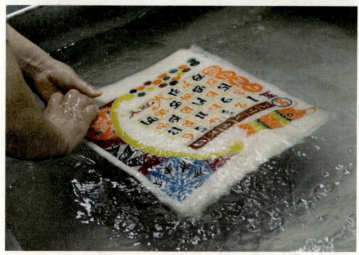

延续下去呢?"想着这个问题,我漫步回到工坊。院子里供观光的楮树寂寞地招摇着,也怪这绵绵阴雨,让本就稀疏的访客,更不见踪影。

成品展示房间倒是热闹,在不再有人亲笔写信的年代,我运用芹泽先生遗下的印花刻版,将和纸变成了卡片、信封、书签、钱包,甚至立体化成鲤鱼旗、灯罩、手工艺摆件。趁我不在,这些家伙也在暗自对话吧?它们一定也在期待,远方的客人收到如此美妙的自己,体会到那种好心情带来的幸福感吧?

工作间传来各道工序有条不紊运作的声音,闭上眼睛,细细

品味。黏糊糊的是黄蜀葵浆与纤维的黏合；哗啦啦的是清洗的搅动；还有沉闷的压榨机、沸腾的原料煮制、富有节奏的叩解……这些声音总能让我安心，仿佛通过由它们交织的"光阴"，我可以和离世的父亲与芹泽先生心领神会地交流，告诉他们："虽然市场不景气，但我仍然有声有色地经营着和纸呢！拜托你们，要好好守护这份通过你们失而复得的工艺！"

农忙回来上工的高桥太太看见我，朝我点了点头，50多岁的她主要负责非常关键的"さりより"工序：将水洗漂白后的原料再次整理，精细挑拣出藏在纤维中的脏东西。循着她看过去，另一处，沉默的千叶小姐正在熟练地操作滤槽，横摇几次竖摇几次，过滤掉多余的水，便沉淀出一张张待压榨的新纸。有时我会担心，在这样重复的工作中，大家会失去热忱，当手的温度不足以表达心的温度时，人会变成机器吗？我也曾暗自埋怨过他们对和纸没那么深的情感，而转念一想，作为有各自生活的乡民们，不嫌弃我提供的微薄薪水，在这里坚持数十年，也是件值得感恩的事了吧。毕竟熟能生巧，日久生情，哪怕是偶尔想着晚饭的菜品进行作业，也是融入了对生活的期望呢。

沿着各道工序看了一圈，一一向各位问好，再次回到门口，依然没有新的访客。但不知为何，望着远处被吹散的乌云，我突然又燃起了奇妙的信心："一定要做到不能做下去为止！"

再见,三味线

　　我与父亲的关系,回忆起来,总有淡淡的"纸浆味"。父亲离去已有三年,我还能从各种零碎的线索中随时寻见他的身影,悲伤或许被思念取代,思念却只会因时间流逝而越发浓厚。可以放下和父亲一起弹唱的三味线,却放不下他交到我手上的坚持。每每看着一屋洁净的和纸,总能想起父亲自豪的表情,还有他说了大半辈子"复活和纸"的故事。

　　明治大正时期,欧洲国家工业造纸技术传入日本,让和纸濒临灭绝,直到"二战"前,父亲因身体原因从东京回到富山休养,受当地委托,开始着手调研和纸发展现状。兴许是远离大城市的压力,长期与树木、自然接触,父亲身体逐渐好起来,对于和纸,也慢慢从工作变成了爱好,开始自己制纸,并广泛招收学徒。其间,

父亲拜访了许多老师，受柳宗悦先生的指点，更加坚定了重振和纸的决心，而与芹泽圭介先生的结交，则为和纸找到了当时最好的"重生"机会。

时值战争时期，穷困的环境使得布类产品稀缺，芹泽先生创作的很多版画找不到布料印染，刚好父亲正在研究和纸的其他可能性，机缘巧合下，两人共同研制出了可以用于水洗、印染的和纸。1946年，芹泽先生将冲绳的"型染め"（型染）技艺完善并运用在挂历创作上，在当时引发了购买热潮，使得和纸需求大量上升，"遇水不破"的全新和纸应运而生。

我了解那些年父亲与和纸的辉煌，以至于太能体会，在我接

手继承后，和纸的衰落带给父亲的失望。后来，父亲每次讲完引以为傲的故事，总要补充一句："和纸是民族精神的体现，曾方便了人们的生活，不该因为文化的发展而没落。"

还记得父亲问我要不要继承和纸的时候，他眼里的光，忽闪忽闪降落在我心里，激起层层涟漪，泛起不能拒绝的严厉。于是我决定继承。在父辈光环的激励下，我充满奋斗的激情。年年岁岁过去，日日夜夜荼蘼，责怪了环境的变迁，责怪了人的见异思迁，本性随意喜乐的我，却在父亲离去那夜，恍然醒悟，"继承"二字的责任，原来真的可以伴随人一生。而父亲给我的"继承"，还多了一份寻觅知音的期许。

坚守这条路是寂寞的，亦是在父亲离开后，我才感受到"知音难寻"。一路以来，有父亲的陪伴，总能找得到对于和纸的激情。每一个步骤都有"当年的故事"，每一次印染创新，都有欢欣的鼓励。如今，已然物是人非。

从漫长的午睡中醒来，我沏一壶茶，闻见初秋的滋味。想起我那自父亲离去便不再拾起的三味线上已是厚厚一层灰了吧。循着窗沿的风铃，望出去一方蓝天。农忙时日大家都在忙，唯独我这小小"桂树舍"，再过不久又该冷清了。趁今天阳光不错，赶紧多晾晒些纸吧。

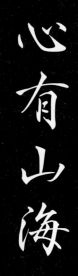

心有山海

备前烧

　　备前烧具有最原始的自然气息，不彩绘，不上釉，手艺人通过长期的经验，对火、风、水、土元素加以控制，使作品风格多样，或深邃宁静，或放肆张狂。备前烧流传至今，由于原料黏土含铁量丰富，加之工匠们坚持用赤松木为燃料进行烧制，每件作品的色泽与纹路依然保持着一份独一无二的侘寂之美。

　　藤原时平撰修的《延喜式》中曾提到，备前烧在须惠器的传统影响下，约

于平安时代末期,在和气郡香登庄伊部诞生。初期备前烧窑与须惠器窑相似,以半地下穴形式,修建在伊部周边的山脚下。这种穴窑依靠山坡斜面挖凿一条10米左右的细长沟渠,顶棚、侧壁用黏土做成,制作效率低下,却在燃料充足时能够产生备前烧最为独特的窑变。这段时期的备前烧作品因胎土质地关系,均为灰白色,以现代判定看,依然称为"须惠器"更贴切。到了镰仓时代中期,须惠器窑衰落,备前烧窑均扩大规模、增加倾斜度,因各产业发展迅速,对陶器需求量增大,激发了备前烧作品的快速发展。对于黏土的质量要求相较之前微有下降,从而诞生了黑色、赤褐色作品。

室町时代初期,备前烧窑的海拔位置逐渐升高,数量增多。这些窑的形状因随山坡往上延展,被称为"登窑",每处窑使用胎土依窑修建场所而定,

作品更加突出实用性，紫褐色器物出现。这个时期备前烧销售渠道增多，从本土销往西日本各地。到室町时代中期，备前烧窑数量减少、规模扩大，与茶道逐渐产生关系，直至室町战国时期永禄年间（1558 - 1570），各类茶会上频繁出现备前烧身影。到安土桃山时代初期，备前烧零星小窑被逐渐废弃，转以大窑形式存在。伊部地区以山为形修筑起榧原山麓南大窑、不老山麓北大窑、药王山麓西大窑三座窑，诞生出大飨、金重、木村、寺见、顿宫、森六个姓氏的制陶大户，备前烧开始蓬勃发展，生产正规化，各类茶器、食器、花器、水罐等相继出现，受到追捧。

进入江户时代，备前烧产业被幕藩体制控制，品质与数量开始下降，其他窑产地如有田、濑户等地的施釉陶瓷器发展迅速，也对市场形成了较大的冲击，备前烧进入瓶颈期。延续到明

治大正时期，大众审美受西洋文化风潮影响，备前烧等日本传统文化风格器物难以销售，三大窑亦被废弃，匠人们除部分坚守者外，均已转行，备前烧遭遇自诞生以来的最大危机。

进入现代社会，日本开始重新审视传统工艺的发展，随各部门宣传，辛苦坚守的匠人随着时代发展终于再次盼来生机，备前烧从"共同窑"时代转而发展成了"个人窑"时代，坚守下来的匠人家族，延续登窑传统，开始着手建造自己的家用窑，个人风格也越加明显，备前烧逐渐复苏。

延原胜志

　　延原先生的爷爷曾是一名备前烧匠人，不过延原先生没有继承爷爷的衣钵，在决定以备前烧作为人生目标后，他三次拜不同匠人为师，学各家所长，再加以自己的理解，与同为陶器制作专业毕业的妻子一起，创办了第一代"延原的备前烧工坊"经营至今，作品多次受邀参加日本传统工艺展等各类展览。

　　延原先生的作品多以体现人生感悟为主，传统烧制作品规矩、深沉，创新系列作品则以备前烧结合金属的方式呈现。妻子在辅佐生意之外，也会进行"充满童趣"的小件创作，狸猫、蜗牛、河童都是她的创作灵感。

　　延原先生目前没有将自己的风格与技法传承给下一代的想法："我只希望在有生之年能完成自己所有想要抒发的作品，通过使用者让它们流传下去。"

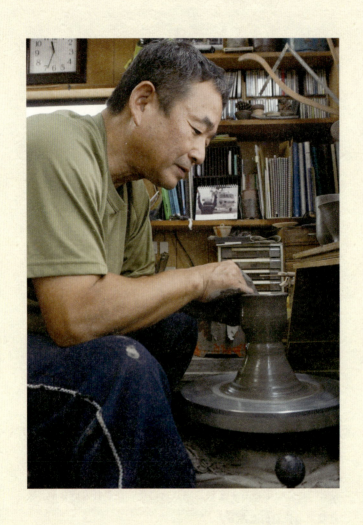

"我"的故事

梦的线索

好多年了,奇怪的梦总喜欢在凌晨三四点"偷袭"我,魍魉魑魅张牙舞爪地似乎要表达些什么,我再认真聆听也听不出个大概,只好起床到工作室创作。手摸到土的瞬间,心便静了。一堆堆土随着我心里的节奏,成为杯子或其他,仿佛被浇灌了一撮灵魂,凝固在一旁,等着火神的拷问,再羽化成仙。

对此我倒没有什么惧怕。我并非封建迷信之人,但也会将这和我的工作联系起来。除去经营自己的备前烧工坊,作为备前传统工艺协会副会长,我每个月都要去山里巡视先辈们留下来的三个古窑。罕有人迹的深山中,荡漾着我们备前的魂,历史的痕迹被一代代守护者保存得相当完好。每次踏入古窑范围,心里总会泛起一阵敬意,那些年岁的画面仿佛被拍成了无声电影,在脑海

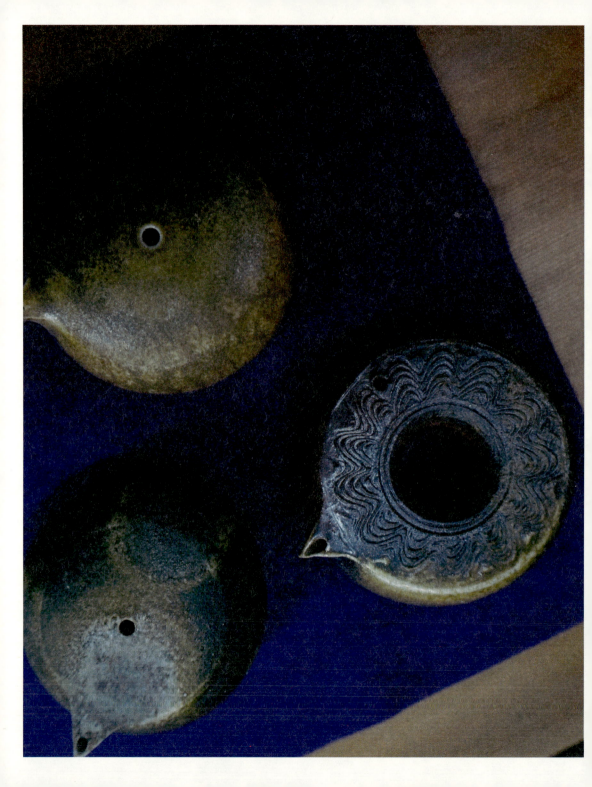

里不断穿梭，形成碎片般的灵感，沉下来，降落到手上，待我巡视几圈回家后，变成作品。兴许就是这样的氛围，让我遇见了这些奇怪的梦吧。当然，比起创作成作品，一切玄妙都无关紧要了。

我与备前烧，相较于伊部其他同行，没有那么显而易见的缘分关联。家族中，爷爷跟人学过备前烧制作，父亲在市政府工作，这些都未让我有太多感触，反而是自己认认真真考虑后的决定。

厨师、摄影师、陶艺师都是我高中时期的理想。那个年代，受当时压抑的社会氛围影响，年轻人眼前蒙上了一层擦不去的灰色雾霭。青春期的冲动与无知，让部分高中生选择草草结束自己的生命。经历过身边好友的离开，我开始思索生命的意义是什么。人的一生，死于青春或暮年，都是短暂的，让活着不是苟且，让死亡不是结束，那必然该留下些什么。不随时间流逝而消散的，除了被后人不断纂写的故事与精神，就只有本不具备"生命"的物件了。厨师做的东西再好吃，吃完就没有了，摄影师拍的画面再好，胶片保存期限大致两百年，只剩下陶艺师作品能留存更久，我的决定便如此产生。

抱着"人生一定要留下些什么"的信念，我到了京都嵯峨美术短期大学，拜师大西政太郎先生，开始了陶艺学习生涯。基础训练是枯燥但富有挑战性的，一团泥土在先生手里云淡风轻地成了器物，到我手里却顽固起来，时常脱离控制变成异形。随着不断练习与揣摩，我学会了手与土的沟通，感受一丝丝力量注入泥土时的反馈，渐渐可以达到使泥坯成形的状态了。也是这时，我与当时还是同学的妻子相爱，两人共同创作多了一份甜蜜的动力。完成了基本功的学习，为了精进手艺，我再拜师近藤阔先生，学习把金属粘在陶土上的新派技法。最后回到伊部，学习了一年须惠器的古典做法，算是出师，开始了自我的创作生涯，"延原胜志的备前烧工坊"就此诞生。

25岁到现在，三十年的时间恍如昨日，参加多次传统工艺展，作品远销海外，我的备前烧似乎立足了。当然我也有松懈的时刻，是那些奇怪的梦一直"鼓励"着我，加深了我对备前烧制作的依赖，将心沉静下来，感受泥土的灵魂。

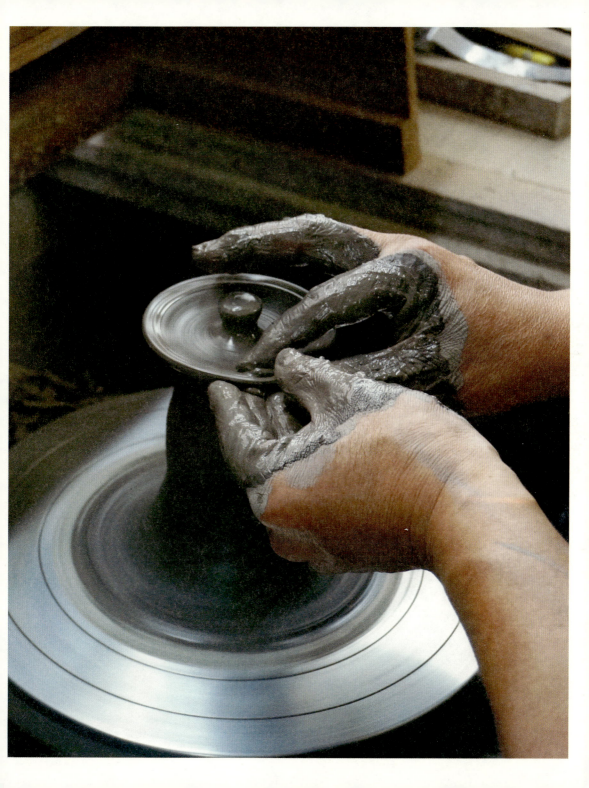

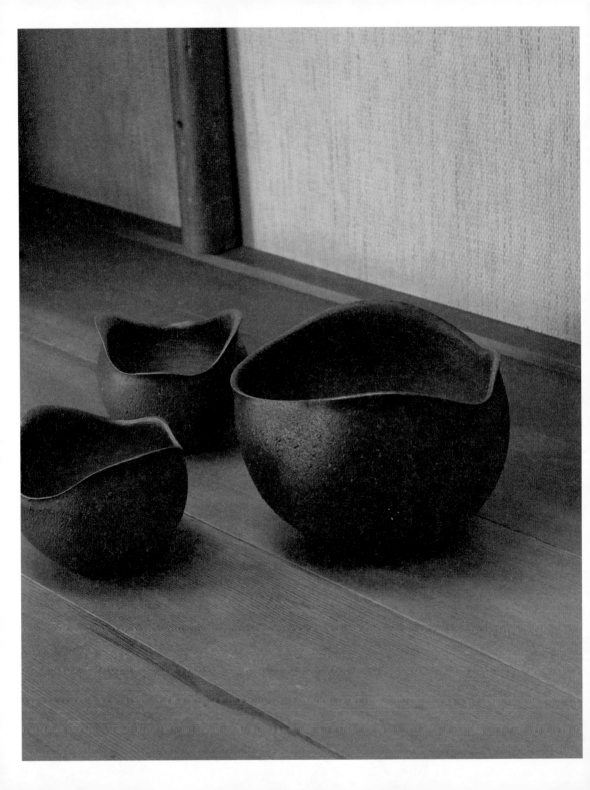

掌控与理解

伊部地区四面环山,沿着国道走一段路才能到达濑户海,在不工作的日子里,我会同妻子到海边放松。也许是在环山的环境中待久了,看见广阔的大海,总能让我心情轻松下来。大海能让我感受到自己的渺小,不同于面对历史传承的微弱感,而是一种人面向自然并被包含其中的存在感。

曾有一段时间,我特别不喜欢备前烧制作过程中的烧窑的阶段。在我看来,如果是造型和刻画,可以根据后期努力不断完善,追究每一个细节雕琢,尽自己可能做到完美。唯有烧窑,作品将脱离双手直到烧成。我们能通过登窑的走势与泥坯放置的方位大致判定泥坯与空气的接触面,能通过赤松木的增减控制火势与灰量,但还是有很多细节无法掌控。很多人认为如此产生的窑变是

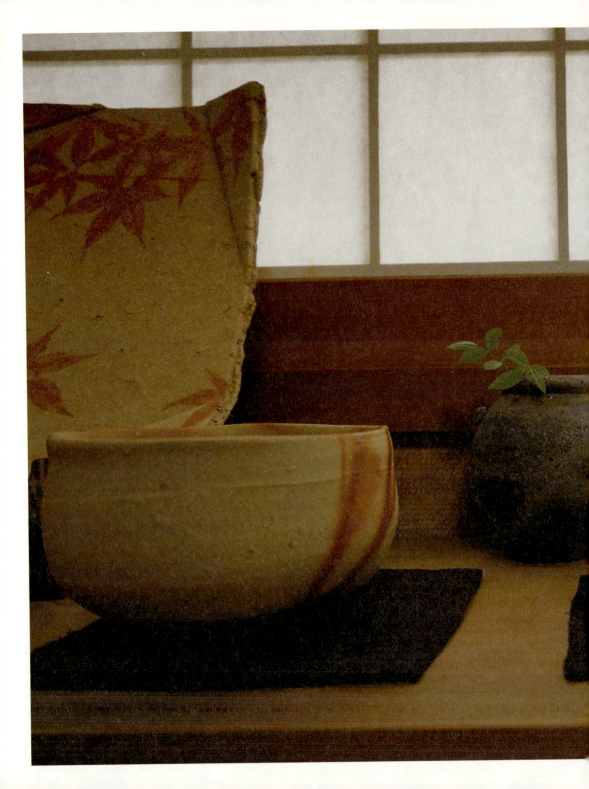

火神的祝福，期待每一次开窑后的惊喜，但我更希望所有的作品能按照自己原本设定的模样烧成。

人啊，往往一钻进牛角尖，便会偏执到停不下来，那段时间，我绞尽脑汁想要百分百控制作品，用传统登窑不行，就尝试用科技化电窑，但出来的成品依然和设想的有偏差，于是将不满意的作品都堆进了仓库。之后，我们接到一份需求量较大的订单，客人来家里挑选时，竟全然不觉得我心目中"不对的"这些作品不对在哪里。"这里多出来的颜色不是很好看吗？""我喜欢这个部分，看起来像一双眼睛呢！"……客人如此说着，高兴地买下了许多我认为不对的作品。

一时我竟有些不知所措，心中的"坚守"从内部出现龟裂。送走客人后我抵不住心中的郁结，喝了些清酒。借着酒意，让妻子驱车陪我一同前往海边，夏季日长，刚好赶上夕阳没入大海的一瞬间。我们一句话都没有说，静静伴着彼此，直到眼前的海渐渐变得深沉，才循着来路返回。再次看着那些"不对的作品"，我轻轻擦掉心里那些已破碎的"坚守"。

日落是平常的，日落的风景却是无常的，而日落仅仅是日落本身。就像月亮圆缺不会因为几朵云挡住了视线而变得不同，创作也不会因为窑变的色彩而改变用心的本质啊。

> 木村英昭

　　木村先生绝对是备前烧的"名门"出身，安土桃山时代传下来的六大制陶大户中，木村家便是其中一户。"有记录的话，我现在是第十八代传人，追溯到源头应该是二十六代。"这样的话充满自豪却没有一丝骄傲的感觉。

　　木村先生今年45岁，从父亲木村桃山手中接下家族传承的任务，经营着自家品牌"桃蹊堂"多年。为了脱离从小的备前烧环境，从外往内看日本工艺，木村二十多岁时曾留学巴塞罗那，学习设计与西方美学。学校生活之外，他与当地艺术家共同创作，丰富自己的西方艺术知识。回国后，木村先生前往名古屋艺术大学进一步学习陶艺工艺，并在父亲的指点下一步步成长。"父亲的技术更加精细，擅长捕捉具有生命力的事物，无论是文静

的兔子还是凶猛的老虎，都能做到眼里有神。光是这一点，就足够我学习一辈子了。"所以现在木村依然在不断努力尝试，希望通过茶道等方面的更多知识继续强化自己。

木村将自己的作品分为两条线，一条保持传统的造型与工艺，视为"木村家族传承"，讲究实用性，造型质朴工整，窑变风格统一；另一条则强调木村英昭自己的风格，极具现代感，作品不仅限于生活用品，更往艺术品方向靠拢。"平衡两条线，最终成为一名用备前烧做艺术品的人"是木村先生给自己设定的人生目标。身为"备前陶心会"副会长，木村先生还肩负伊部地区整个备前烧事业的推动工作，"父亲那个年代，各家备前烧工坊之间存在很强的竞争关系，到如今，我们伊部备前烧陶艺人团结起来，为了发展共同努力。一群有共同爱好的人聚集在一起，这种感觉很好，我相信，我们备前烧一定会再次辉煌起来！"

"我"的故事

浅尝

似乎是年纪越大越懂得喝茶这件事。

虽然我从小也有沏茶的习惯,却是近来在重新学习茶道时,才有了更深的体会。让茶与身体对话,像我们陶艺人用手与土的对话,打开自己,感受细微末梢的频率,达到真正的安静与身心的舒展,进而将感悟反馈出来。

我们木村家族的作品中,茶具曾一度被指定为宫廷御用。在我刚入行时,便在父亲的指导下做过许多备前烧茶具的制作工作,那时不懂"形与神"的关系,少了许多细微的感觉。

　　前些日子参加一个品茶会，老师使用了一套四百多年前的备前烧作品，在接触到茶碗时竟有些感动。经历了那么长的岁月，当初的制作者早已轮回几世，而作品依然传承至今并被长期使用着，越发泛出光彩。是怎样的幸运才能有如此传世佳作！捧着茶杯，茶水的温度顺着杯体传到掌心，轻轻一茗，顺带而下的，是茶香之外的精神，茶与器和谐地融合，有一种当下即永恒的错觉。

　　活动结束后，我恋恋不舍退还回茶具，进而想起这些年的学习与经历，果然还需要再进步，才能对得起先人们的嘱托啊。

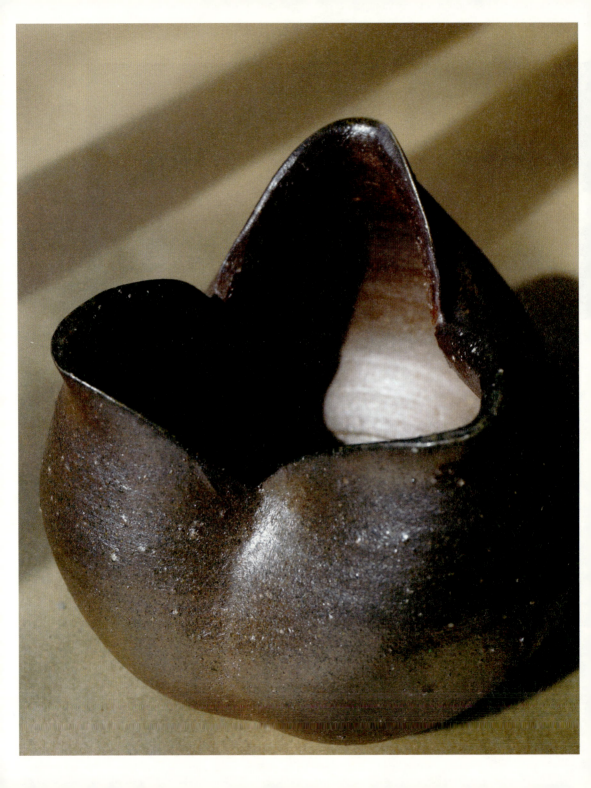

泥土的生命力

儿时的我随便用黏土捏个什么,父亲都会说好,待在我正式接触备前烧以后,他却变得越来越严格。一路上,他教会了我许多技艺之外的东西,比如态度,比如精神,让我印象最深刻的一课,是关于作品的生命力。那时我刚从巴塞罗那留学归来,几年的累积,看了许多现代艺术,认为"自由"是作品最重要的部分。

记得有一天,我心血来潮想做一个方形备前花瓶,本想请教父亲关于收口的问题,谁知他简单回答完问题后,便开始说教起来:"做任何作品,都要赋予它生命力。一个水杯有了生命力,能让水的质地发生变化,一件食具有了生命力,能激发食材更自然的味道……"当时我不懂,年轻气盛地反驳道:"这不是备前烧本身便具备的特征吗?好的日用品需要注意的应该是使用时的舒适

度，好的艺术品就应该自由地表达创造者的思想。"父亲摇了摇头，不再与我争论。

第二天，原本计划做一批茶具的父亲竟停了下来，还将昨夜刚做好准备晾干的泥坯统统搅碎，恢复到泥浆的状态。"我们来做原本就具有生命力的作品吧！"他一边说一边动起来，我一脸疑问也不敢反驳，只得跟在旁边，有样学样地做着。整个上午，我们各自完成了一只兔子。

午饭后父亲问我："你刚才制作泥坯时，脑袋里在想些什么呢？"

"一开始想你为什么把昨天做好的茶具泥坯打碎，接着想你为什么让我做兔子，后来开始做了，也就什么都没想了。"我如实回答。

父亲点点头说："下午我们来做一只太郎吧。"太郎是我小时候养的秋田犬，陪我度过了许多欢乐的时光。在我出国念书那年，太郎因年纪到了安然离去，没有在它生命最后一刻陪在它身边是我心中一直的遗憾。

开始制作时，我依然心存疑惑，随着太郎雏形成形，我渐渐

陷入与它的回忆中,带着浓浓情感做完太郎泥坯,我仿佛听见它在身旁奔跑玩耍的声音。

"在做太郎时,你又在想什么呢?"父亲完成他的版本后问道。

"想再抱抱它,还想到我同它一起的日子。"

"好,那今天休息吧。"父亲将我们一天的作品放置到柜子上,便独自离开。

接下来的几日,父亲不提任何当天的事,又重新开始着手茶具订单,像一切都没有发生一样,教我茶具制作时的技法与规律,不再讲任何"作品的生命力"。随后,我们做的兔子与太郎同茶具一起进窑烧制。这段时间,整件事一直在我脑海里转,每次询问父亲他都说以后我就会明白。

直到开窑当天,父亲拿出烧制完成的兔子和太郎,放到我面前说:"你自己对比一下你的兔子与我的兔子,再对比一下你的太郎与我的太郎,最后对比一下你的兔子与你的太郎。"

仔细观察后,我明白了父亲的用意,呆站在那里,一句话也说不出来,那是一种特别直观、特别有力道的感觉,仿佛有一道

闪电从头顶击中我,打开了一扇新世界的大门。

"这就是我说的生命力啊,你做太郎时让原本不具备情绪的泥土感受到了你的回忆与情感,于是你手中的太郎活了起来,"父亲笑着说,"如果把这些情感放在其他作品中,其他作品也同样会具有生命力。比如茶具,你就应该想到客人使用时的感受。在工艺上理性是制作的基础,在创作上感性绝非只有自由的感觉而已……"

到如今,已时隔多年,那一幕一直扎根在我心里,每每手触泥土,便能泛起当下的感受。随着成长,我学会了更多,因为信仰的原因,也开始尝试像父亲一样用备前烧创作佛像,报以虔诚的态度,平心静气。佛在心中,便在眼前。

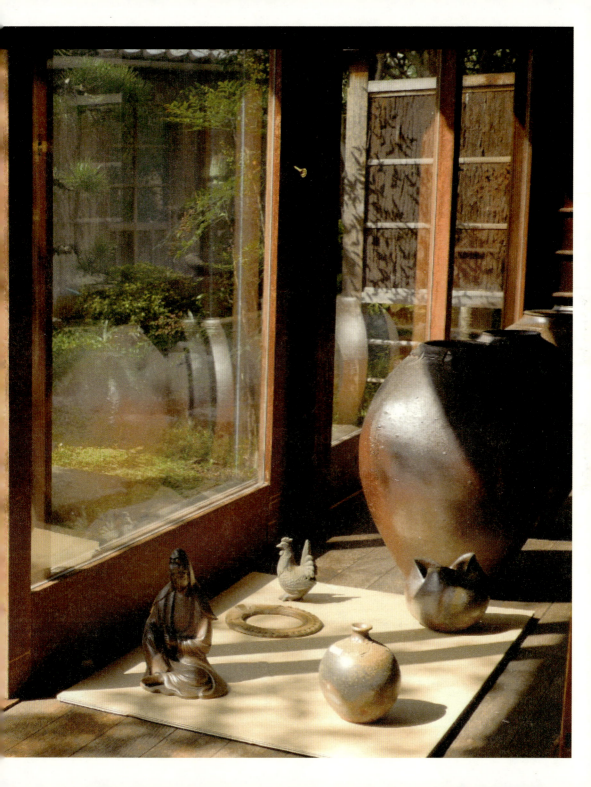

守破离

父亲的技艺太精妙,无论我如何努力都追赶不上他的步伐。若说器物的神态,以父亲教导的方式饱含深情了,能传递,却无法突破。父亲擅长做佛像,以静创造动,一尊佛立于面前,似乎都能氤氲出霞光。我纵使再虔诚,也不及父亲一半神态自若。

我尝试过工整而质朴的风格,打坐冥想后抛下杂念,与泥互动,凭双手的直觉完成器皿;也尝试过刻意而精准的设计,连烧窑时不可控的各种因素都考虑进去完成作业……好多年过去了,都没有能百分百成立的作品。

今年,带着备前烧前往巴塞罗那进行推广展出,顺带再去看毕加索博物馆。这位享誉世界的画家,有着扎实的绘画功底,经历了多种创作时期,在最后反而追求原始艺术,追求像孩子一样自在作画。转念想到我们的备前烧,在众多陶器中,纯然原始。我为了超过父亲,也尝试过太多刻意为之的事,如果在技法上永

远无法超越，不如换一个角度，努力将技法练到自己的最好，以此为基础，更自在地创作。

这样的想法像种子一样埋在我心里。回家后，我放松了数日，不去思索如何做，何时做，做什么，突然有感觉了，便来到工作室制作起来。跟随手感与心境，时而竖高，时而压扁，我思索着一路以来对于备前烧的情感，父亲的每一句教导，数十年如一日的基本功练习；再想着这些年自己有意为之的突破，剔除所有失败，熟悉每次成功；最后收尾阶段，我完整清空自己，静静感受泥土……

烧制期间，我再不像往常一般尽心祈祷，心随自然，该干吗干吗，出窑之日，反倒有了我理想的雏形。因选择了含有些许小石子的黏土，烧窑时泥坯收缩，将小石子爆出，成为现在的"石爆"作品。至于小石子在何处，制作时我并未关注。很多人以为"石爆"是瑕疵品，其实不然，它是备前烧最偶然的精彩，散发着古拙之美。就着出窑的兴致，我随手拿了个铁腿，三两下砸上去，将瓶口砸出了随性的姿态。

翌日，我将作品呈现在父亲面前，告诉他，这是我希望与他竞争的作品，名叫"守破离"，父亲开心地点了点头。我知道，自己距离目标又近了一步。

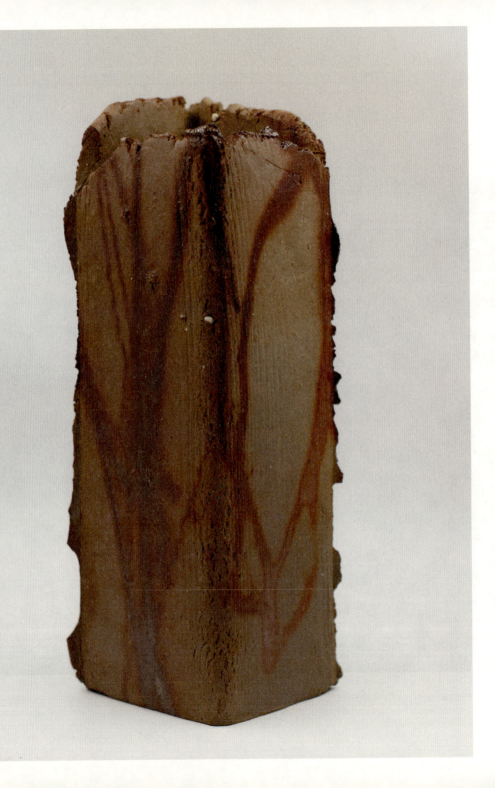

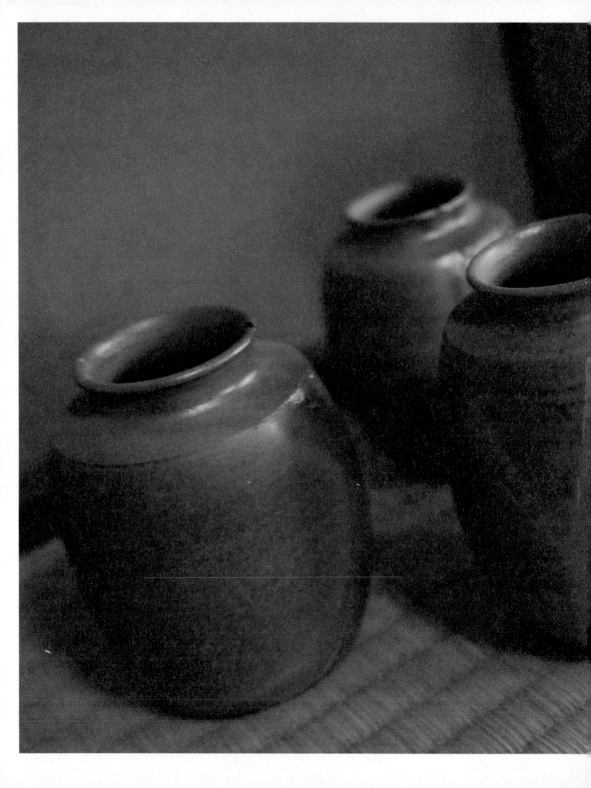

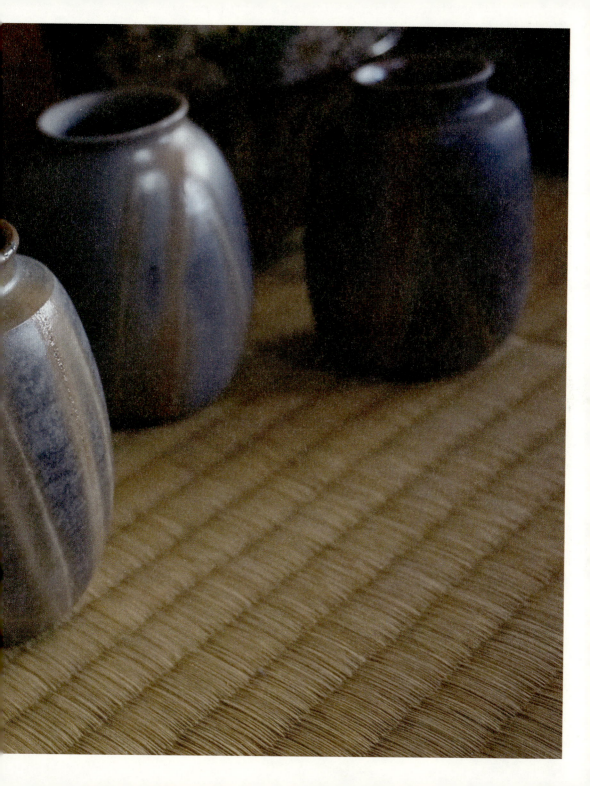

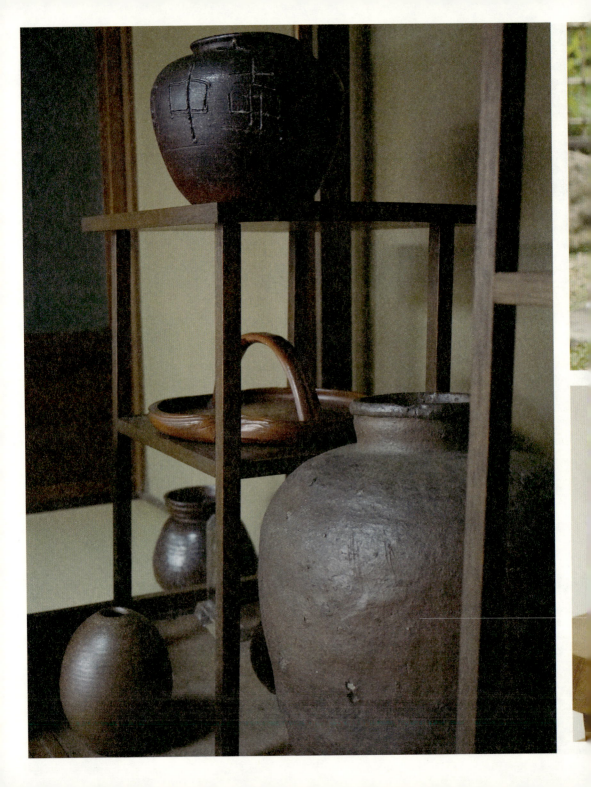

跋

另一种生生
王逸杰

 长大后，多数人会经历一个叫作"妥协"的阶段。为了单纯或复杂的目的，在各种规则和"更高一级"的认知中，一点点失去自己内心最深处的想法，不断降低自己的坚持。书中的故事，有悲凉的落寞，也有栩栩的生机，而共同点，都是"坚持"。这样的"坚持"或许不能快速换来成绩，却能实现自我的价值。这些价值，苦与甜，都融合进生生不息的事业。在手艺人心中，在变化的世界中，在文化的传承中，成为更加闪光的存在。记录下如此的存在，是这本书的主要目的。

 工艺的存在并不空洞，通过坚持的技法创作出的作品所能带来的美好，绝非是现代化流水作业产品能展现的：譬如疲乏时用备前烧杯子喝一口茶，譬如九谷烧餐具与各色食材的搭配，譬如偶然瞥见雕金作品的一丝流光……这些作品不但具有历史传承下来的厚重感，更能在当下的生活中，让使用者体会到柴米油盐之外的美好。于是将书命名为《生生》，生是生活，可以平淡如水，可以波澜壮阔，生也是生命，可能转瞬即逝，也可能片刻永恒。

对于用一辈子坚持创造这些作品的手艺人来说，他们的作品多了一份责任，代替他们更长久地存在于世界上。无论流传于民间还是昂首在博物馆，就算达不到永恒，亦是自己来过的证明。似乎传统与现代总有不相融的部分，科技发展的便利也在某些地方阻碍着传统的传承。手艺人的坚持与探究是星星之火，偶尔被现代媒体的宣传点燃一部分，再随新一轮的风潮被替换过去，在看似被动中，却依然有温故知新的新芽萌发。

这次日本手工艺之旅，我们从东京某条人潮攒动的巷子，到当地人都不曾在意的静默小镇，探寻了许久。最终呈现的十二组工艺与工匠是我们精选出来的代表，困惑与机会中，都有属于他们的"生机"。

为了展现这些故事的原汁原味，我采用了第一人称，以他们的口吻讲述他们的生活，落寞便是落寞，希望便是希望，只愿能像他们的作品一般，呈现出他们"存在"的真实。其中江户版画的章节我采用了诗的方式表达，灵感来自高桥由贵子女士给我的第一印象，她与版画的情感更像是一首首恬淡的诗，不侵略，不张扬，自顾自的温润优雅。

在采访中，最让我有共鸣的是雕金手艺人大槻昌子关于她与老师情感的那一段："虽然我得到了很多认可，但依然不敢停歇，我距离老师还有很远的距离，只希望有生之年，能做出一件让老师点头称赞的作品。"我想起我的"老大"。"老大"是我大学学长，影响我最深的人，因为他我才成为现在的我，希望之后的年岁里，我亦能像书里的手艺人般坚持，做出能让他点头的作品。

Copyright © 2017 by SDX Joint Publishing Company.
All Rights Reserved.

本作品中文简体版权由生活・读书・新知三联书店所有。
未经许可，不得翻印。

图书在版编目（CIP）数据

生生・匠心比心／王逸杰著．—北京：生活・读书・新知
三联书店，2017.4
ISBN 978-7-108-05944-4

Ⅰ.①生⋯　Ⅱ.①王⋯　Ⅲ.①手工业工人 - 民间艺人 - 介绍 - 日本
Ⅳ.①K833.135.72

中国版本图书馆 CIP 数据核字（2017）第 061843 号

责任编辑　张　惟
装帧设计　姜　惟
责任印制　卢　岳

出版发行　生活・讀書・新知 三联书店
　　　　　（北京市东城区美术馆东街 22 号 100010）
网　　址　www.sdxjpc.com
经　　销　新华书店
印　　刷　北京图文天地制版印刷有限公司
版　　次　2017 年 4 月北京第 1 版
　　　　　2017 年 4 月北京第 1 次印刷
开　　本　720 毫米×880 毫米　1/16　印张 23
字　　数　44.5 千字　插图 207 幅
印　　数　0,001—5,000 册
定　　价　78.00 元

（印装查询：01064002715；邮购查询：01084010542）